Entertaining Colored Pencil

色鉛筆寫實畫　超入門

林 亮太
Hayashi Ryota

前言

提及「風景畫」，各位的腦海會浮現什麼樣的作品？以厚重油彩繪成的聖經場景、代表巴比松派的田園風光、印象派充滿光感的鄉間景致，也可能是水彩或素描畫作。又說不定是尾形光琳的屏風畫或葛飾北齋、歌川廣重的浮世繪。代表雪舟的水墨畫也可以說是風景畫吧。

透過古今中外巨匠之手，我們對風景畫此一繪畫領域並不陌生。然而即使想要嘗試，卻不知該如何著手，也不知該描繪何處。或許風景畫就是如此。

我還是國中生時偶然在畫冊上看見莫內（Oscar-Claude Monet）的風景畫《亞爾嘉杜之橋》（*The Bridge at Argenteuil*）深受震撼力十足。明明是油彩，看起來卻像光──毋庸置疑的陽光。我產生單純的疑問：「為什麼顏料能畫出光的感覺呢？」此外，我同時在爺爺的書架上看見尤特里羅（Maurice

Utrillo）的畫冊，儘管描繪的是法國巴黎蒙馬特尋常的街道與建築，一點也不特別，我看了卻很感動。因為我沒有去過那裡，卻有一種很熟悉的感覺。這兩個親身經驗決定了我現在的繪畫風格。

儘管我讀大學、出社會時尚未開始認真作畫，但除了平面設計的工作，我也會接觸簡單的配圖與插畫。當時我選擇使用不需要水或油，在電腦旁也十分方便的色鉛筆。

使用色鉛筆作畫只要準備色鉛筆與畫紙、事後不需要清洗畫筆與調色盤，也不需要在意舖報紙防汙與通風。色鉛筆是可以隨時拿起、隨時放下的畫具，瞬間爆發力十足。使用較軟的油性色鉛筆還可以呈現不輸給油彩的質地。提及色鉛筆，一般人往往會聯想到甜美、柔和，事實上色鉛筆也能呈現厚重的感覺。

因此我突然想到，不妨使用色鉛筆描繪

風景畫吧。我想像尤特里羅一樣，以莫內的光描繪周圍的風景。那是我成為風景畫家的起點。

本書將介紹如何以不需要水或油而能輕鬆取得的油性色鉛筆描繪風景畫，包括準備畫具、選擇風景、構圖設計以及如何拍攝照片便於描繪等，並透過實例予以解說。

我認為繪畫應該自由而且無拘無束。本書雖然介紹了風景畫的技法，但那只是我個人的繪畫風格，並不是獨一無二的正確答案。我個人的繪畫風格或許能成為你描繪風景畫時的參考資料。

不需要水或油的色鉛筆確實能降低作畫的心理門檻，而風景亦俯拾即是。我覺得風景畫意外地平易近人，不一定只能描繪風光明媚的地方。

請試著參考本書，輕鬆使用色鉛筆挑戰風景畫的世界。

目次

work1

描繪有平交道的街景21

work 2

描繪有河川的街景⋯⋯⋯⋯⋯

column

攝影／金榮珠（封面、扉頁、5、6、8～15、75、84下方、87、99）

混色是色鉛筆畫的基礎

不同廠牌的色鉛筆有各種組合，大多從十二色起跳，有二十四色、三十六色、四十八色、七十二色到一百五十色的組合，我還曾看過五百色的組合。

若問哪一種組合最好？答案則會因類型不同而改變。不過我即使描繪色彩豐富的風景或靜物，也鮮少使用超過十五色的色鉛筆。

事實上透過混色，色鉛筆可以創造出無限的可能。交叉影線的密度與筆壓可以使一種顏色出現不同的深淺。再加上其他顏色，就能創造出無限的可能。

以少數顏色混色創造許多顏色的優點是，可以維持共通顏色的自然漸層。

比如說葉片是綠色的，但會因葉片種類、光線情況而呈現不同的綠色。連一棵樹都有無限的綠色。這些或許可以使用四十八色的組合來描繪，不過使用黃色、藍色等共通顏色的深淺創造各種綠色，就能以較

少的顏色呈現較自然的漸層，更符合經濟效益。

依照色彩三原色的理論，只要有三種顏色即可創造所有顏色。不過因為顏料有雜質，三種顏色即使混色也無法變成黑色。也就是說，只要使用黃色、紅色、藍色、黑色四種顏色即可作畫。印刷的道理相同。事實上，這本書也是以上述四種顏色印刷。

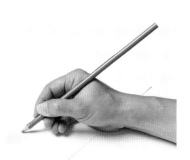

○ 顏色的加法

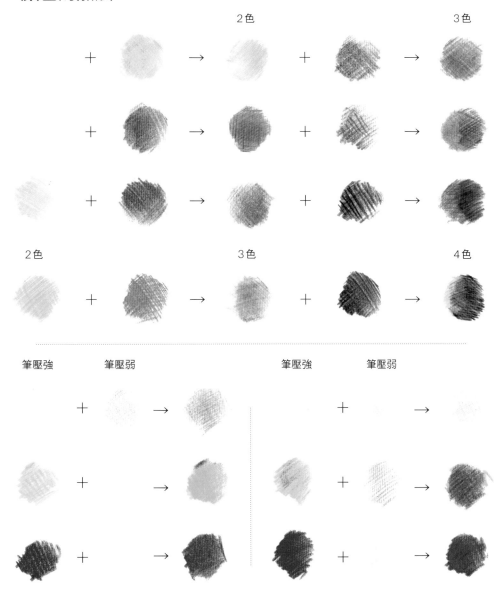

█ 油性色鉛筆

色鉛筆有油性、水性之分。雖然顏料粒子都是以油固定,但固定水性色鉛筆的油是水溶性。本書介紹的則是油性色鉛筆。

色鉛筆的廠牌不同,筆芯硬度、粒子細緻度等特性就會不同。若作畫時的筆壓較強、混色較多,較適合使用筆芯較軟的色鉛筆。

「林亮太精選」二十四色組合
(限定販售)

十二色組合

慣用的色鉛筆

本書使用我慣用的色鉛筆「KARISMA COLOR」,這是美國 Newell Rubbermaid 的產品,在日本由 Westek 販售。其粒子細緻而筆觸滑順、筆芯較軟而適合混色。最少的組合是十二色,而全部有一一七色,可透過美術社、購物網站取得。

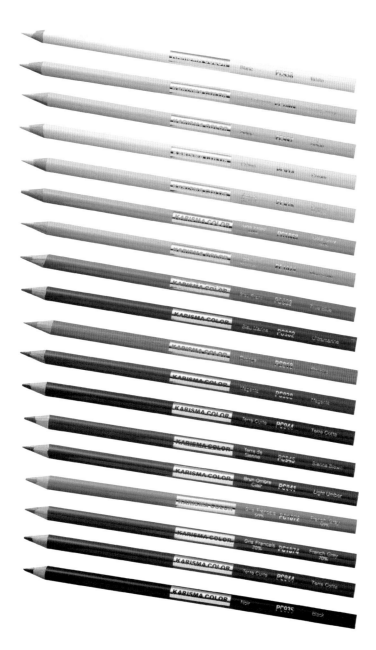

本書使用的色鉛筆

包括風景畫不可或缺的茶色、灰色等中間色、色彩三原色——黃色、紅色、藍色，與白色、黑色。

白色（White PC938）
灰色①（French Grey 20% PC1069）
米色（Beige PC997）
奶油色（Cream PC914）
黃色（Canary Yellow PC916）
冷灰色（Cool Grey 50% PC1063）
石板藍色（Blue Slate PC1024）
藍色（True Blue PC903）
靛色（Ultramarine PC902）
橘色（Orange PC918）
紅色（Magenta PC930）
赤茶色（Terra Cotta PC944）
茶色（Sienna Brown PC945）
淺茶色（Light Umber PC941）
灰色②（French Grey 50% PC1072）
深灰色（French Grey 70% PC1074）
深茶色（Dark Umber PC947）
黑色（Black PC935）

▌相機

現在的數位相機都很好用，不過考慮到習慣與攜帶性，以智慧型手機拍攝還是最方便。若要拍攝作品或擴大拍攝範圍，不妨考慮使用數位單眼相機。

▌畫紙

若講究細緻的程度，建議使用表面平滑的KENT紙（日本粉畫紙）。KENT紙的品牌與種類眾多，購買有不同尺寸的組合，方便作畫。

▌自動鉛筆

使用一般的素描用鉛筆也可以，但我慣用製圖用自動鉛筆，方便描繪細節同時節省削鉛筆的時間。建議使用2B、0.9mm的筆芯。

▌橡皮擦

橡皮擦的用途非常廣，包括上色前消除草稿的鉛筆線、消除多餘的顏色、擦拭畫面以呈現光線等。建議依照面積、速度使用一般橡皮擦、筆型橡皮擦或電動橡皮擦。

▊尺

尺的用途也非常廣,包括描繪草稿時標示格線、確認水平與垂直、取代紙膠帶以避免上色時出框等。儘管作品尺寸不同,但30cm～50cm的尺較方便。

▊筆刀

仔細消除多餘的顏色、輕刮重疊的顏色使底色露出來、呈現光線等,使用筆尖的方式不同,就會創造各種效果。

▊削鉛筆機

使用一般的手動式、電動式削鉛筆機也可以,但筆尖可能會太長、太尖。建議使用最簡單的拋棄式削鉛筆機。使用刀片可以削出自己喜愛的長度。

▊筆屑罐

木屑與顏料粒子都會影響作畫。不妨使用果醬的空罐、筆筒等取代小垃圾桶,方便作畫。

▊羽毛刷

以手拍拭橡皮擦屑、木屑會使紙面變髒,使用羽毛刷即可避免。

色鉛筆的使用方式

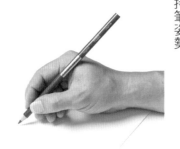

持筆姿勢

一般放鬆時的持筆姿勢。

基礎技法

交叉影線

在繪畫技法的世界，「影線」是指描繪成列的平行線。再將垂直方向的平行線與其重疊，即是「交叉影線」。所有顏料都會使用這種技法，只是鉛筆、色鉛筆等較常見。將「線」集合成「面」時，必須使用這種技法。

描繪交叉影線——以持筆姿勢、筆壓輕鬆調整色調

持筆時手靠近前端，筆尖與畫紙就會接近垂直。接近垂直，筆尖給畫紙的壓力就會變重，而描繪出較深的顏色。不過這種持筆姿勢不適合畫長線。相反的，持筆時手靠近尾端，筆尖與畫紙就會接近水平。接近水平，筆尖給畫紙的壓力就會變小，而描繪出較淡的顏色。這種持筆姿勢適合畫長線。請參考第9頁的「顏色加法」，嘗試各種疊色（混色）的感覺。

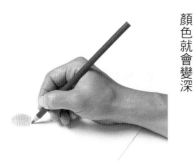

手靠近前端，顏色就會變深

畫紙與色鉛筆的角度大而接近垂直。

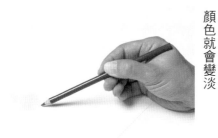

手靠近尾端，顏色就會變淡

畫紙與色鉛筆的角度小而接近水平。

筆壓強，描繪出較粗、較深的線。

筆壓弱，描繪出較細、較淡的線。

14

混色描繪一棵樹

以交叉影線的手法描繪各種顏色，可以畫出具立體感的樹。

以黃色（PC916）描繪樹的形狀。筆壓以適中、均等為宜。改變方向時建議轉動畫紙。

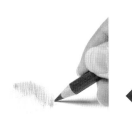

接著以藍色（PC903）與黃色重疊。較輕且各處不同的筆壓使綠色富有變化。

以深茶色（PC947）描繪暗處。畫法是筆壓較弱的交叉影線。

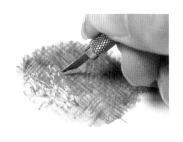

再以黑色（PC935）強調暗處，並加上細線呈現葉片的遮蔭。筆壓要弱。

再次以黃色描繪樹幹的形狀與地面。

以筆刀輕刮葉片的部分而使黃色露出來。使用筆刀的前端刮除顏料，呈現陽光使葉片閃閃發光的狀態。

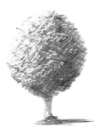

清除橡皮擦屑後即大功告成！重疊四色可突顯質感與存在感。

以電動橡皮擦消除多餘的顏色。

以羽毛刷清除顏料屑、橡皮擦屑，以深茶色、黑色等呈現樹幹的暗處與地面的倒影。

疊色的基礎

本書將先摘錄並介紹WORK1、WORK2的部分內容，以說明疊色的基礎。實際作畫時必須視整體的狀態疊色，而非將畫面分區再一塊一塊完成。

□ 樹木的葉片

各種巨大樹木在我的作品中存在感十足。基本上，我不會使用綠色的色鉛筆，都是以疊色描繪。

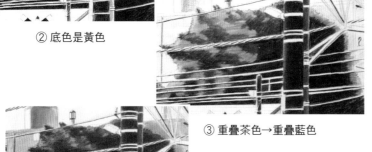

① 陰影

② 底色是黃色

③ 重疊茶色→重疊藍色

④ 重疊深茶色→最後以筆刀輕刮重疊的顏色，呈現閃閃發光的葉片

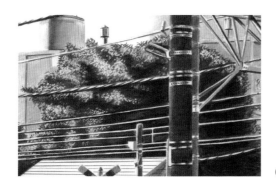

⑤ 完成

建築物的立體感能使作品更寫實。
確實掌握明暗的對比、顏色的選擇
再疊色。

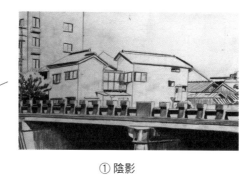

① 陰影

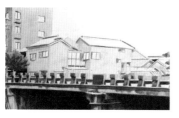

② 重疊灰色

③ 重疊奶油色

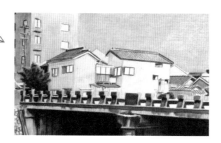

④ 重疊黑色

平交道與彎道反光鏡

乍看之下以為單純是橘色的部分，也
是從黃色開始疊色而非單色。

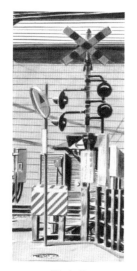

④ 完成

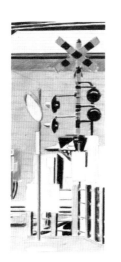

③ 重疊橘色

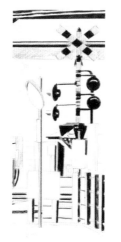

② 底色是黃色

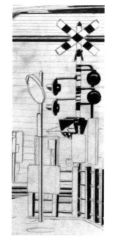

① 陰影

① 陰影

② 底色是黃色

③ 重疊米色

⑤ 重疊橘色

④ 重疊藍色

⑥ 重疊深茶色

❑ 具陰影的路面標線

一般常常認為陰影是黑色，但儘管一開始是以深淺不同的黑色描繪陰影，最後還是要重疊深茶色，才能使陰影更寫實。

18

尋找題材

❏ 選擇適合作畫的風景

如何尋找適合作畫的風景？

風光明媚的觀光景點、日本百嶽等雄偉景色都很適合作畫。盛開的櫻花、美麗的紅葉、靄靄的白雪也很適合作畫。為什麼這些風景會予人「可以作畫」的感覺呢？

山、海等象徵季節的現象與自然，本身就是非常吸引人的「主題」（motif）。也就是說，關鍵在於我們能不能使眼前乍看之下一點都不特別的畫面成為主題。由於美麗的自然與造景本身就是主題，就某種意義而言，就會顯得過於普通。因此自己尋找主題很重要。

即使是常見的道路，只要覺得房子的排列、樹木的生長不太一樣「蠻有趣的」，就很適合作畫。建議各位隨時帶著「有沒有哪裡感覺很特別？」的眼光來欣賞風景，會較容易發現主題。

作者拍攝照片的畫面（上）
實際拍攝的照片（右）
當時拍攝這張照片，是覺得水面的微光與遠處的強光形成對比很吸引人。
照片的構圖也刻意營造景深的感覺。

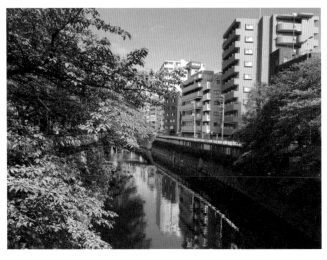

作者於東京都文京區江戶川橋拍攝照
片的畫面（下）
實際拍攝的照片（上）
當時拍攝這張照片，是覺得豐富的色
彩、如鏡的水面很吸引人。使巨大的
樹木約占據畫面左側三分之一，形成
Ｋ字的構圖。

接著的問題是——找到感覺很特別的主
題後，該如何取景？作畫是將風景呈現在
媒材上（畫布或畫紙），因此必須考慮媒材
長度與寬度的比例，包括畫面的縱向較長
還是橫向較長等。這就是所謂的「構圖」。

構成畫作的三大元素是「顏色、形狀與
構圖」。也就是說，沒有構圖就無法作畫。
構圖就是那麼重要，因此取景時必須仔細
思索。或許各位曾看過其他人速寫時以兩
手的拇指、食指做出方形擺在眼前，這是

為確認該如何取景才好。雖然市面上有販
售取景的道具，但最輕鬆的方式就是使用
鏡頭。而且同時拍攝照片，還可以做為日
後作畫的參考資料，一舉兩得。

思索構圖時的訣竅是事先決定「最想描
繪的事物」。比如說行道樹、電線桿還是建
築物等。將「最想描繪的事物」配置於何
處，是決定構圖的重點。

work 1

描繪有平交道的街景

沿著住宅區小巷的坡道往下走，會看見狹窄而車輛無法通行的的平交道。包括電線桿、架空電纜、路標、鐵道柵欄與電線等，平交道旁的風景很特別，此外還有蒼鬱的樹木、高矮的樓房。

這是東京隨處可見的住宅區——再普通不過的風景，就以描繪日常生活的心情作畫吧。

此處將使用A2尺寸的畫紙。

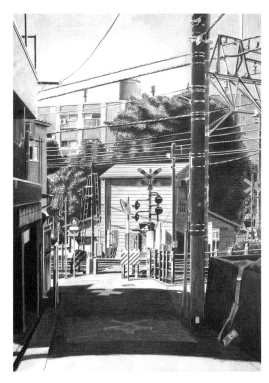

使用KARISMA COLOR十三色組合
594mm×420mm（A2）

1 以照片決定大略的構圖

左側配置建築物、右側配置電線桿與高架電纜，而正中央配置平交道的號誌。由於垂直線予人強烈的印象，因此決定畫面的縱向較長。
確認畫面上的九宮格線與對角線，將較靠近自己的電線桿配置於畫面右側約三分之一處、將平交道配置於畫面下方約三分之一處。

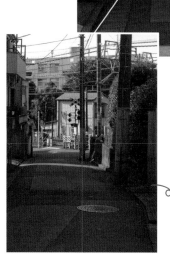

這樣NG！
若將電線桿、平交道配置於正中央，會使畫面顯得單調。

若照片最大只能列印成A4尺寸，不妨以細字油性筆標示格線。格線數量以長20格×寬15格為宜（太密集反而不容易描繪），因此A4尺寸的畫紙以間隔15mm的格線最為適合。A3是A4的1.4倍，使用A3尺寸的畫紙時只要標示間隔15mm×1.4倍=21mm（取整數20mm）的格線，即可描繪放大1.4倍的畫作。

▶寫實重點

格線不只是單純為複製而存在，還有益於確認風景畫的水平線與垂直線。
至於畫面的縱向較長或橫向較長，可以視景物而定。比如說有電線桿、塔等縱向的景物時，則縱向較長為宜；有河川、道路等橫向的景物時，則橫向較長為宜。

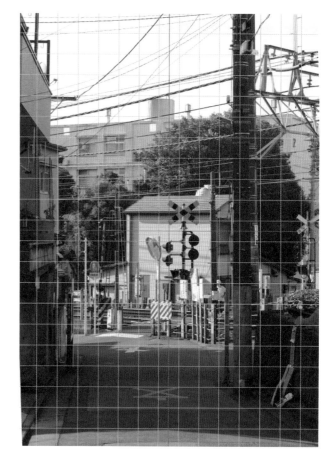

2 在照片上標示格線掌握位置

將照片列印成A3尺寸。先在畫面上標示十字線，確認正中央的位置（以紅線標示更清楚）。接著如跨越十字線般，在照片上標示間隔20mm的格線。
若使用A2尺寸的畫紙，則建議在KENT紙上標示1.4倍，也就是間隔是28mm的格線。

以2B鉛筆描繪草稿

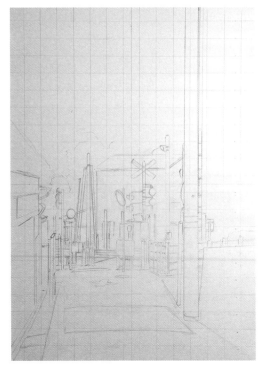

1 描繪草稿時留意水平與垂直

以2B鉛筆描繪草稿。若完全複製照片，就能使畫作呈現照片特有的遠近感（perspective）。這次的構圖有許多水平線、垂直線，包括電線桿、高架電纜、鐵道旁的柵欄等。運用標示在KENT紙上的格線，留意這些水平線與垂直線。

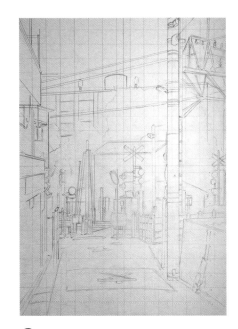

2 仔細觀察複雜的構造

右側較為複雜的高架電纜也是桁架構造，仔細觀察後再描繪。樹木後方中央的大樓也在此時描繪。桁架構造是指以三角形做為骨架的結構體，常見於鐵橋、鐵塔。

▶ 寫實重點

「從哪裡開始作畫？」這一點也很重要，而答案是「從自己喜歡的地方開始」。這一點沒有特別的規則，為使作畫更有趣，從自己喜歡或感興趣的地方開始很重要。

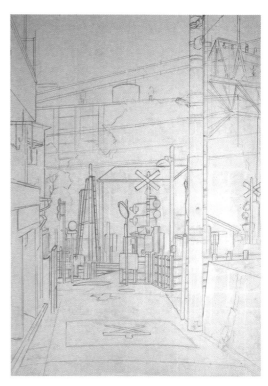

3 消除格線後描繪細節

決定電線桿、建築物等大型結構體的位置後，
以橡皮擦消除格線。仔細觀察並描繪平交道
的號誌與柵欄、四周的看板與警語，以及鐵
道旁的籬笆等畫面中央的細節。

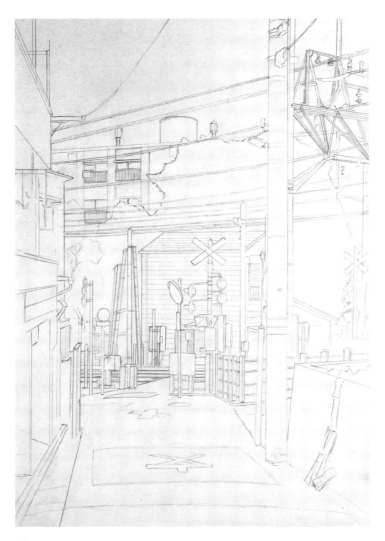

4 完成草稿

接著強調正確的線條，深入描繪細節。如此一來，草稿大致上已經
完成了。在上色前清潔畫面。以橡皮擦消除多餘的線條與汙痕。

以黑色加上陰暗處

將畫紙以順時針方向旋轉。

以交叉影線描繪電線桿並控制密度。密度最濃處以強而有力的筆壓描繪。

Black PC935

1 自陰暗處開始上色

處理陰暗處。先描繪陰暗處，能夠掌握物體的形狀與立體感。描繪陰影時要先確認光源。此處的陽光自左方照射，因此近景的光線被左側的建築物遮蔭（shade），而前方的電線桿與右側的水泥牆也會出現陰影（shadow）。（→參考32頁「專欄①」）

電線桿右側幾乎都被遮蔭、左側受光線照射而發亮。中央房屋的邊緣以畫線的方式描繪。

為什麼色鉛筆有黑色、白色呢？那與一般鉛筆有何不同？

一般鉛筆與色鉛筆最大的差異為筆芯的材料──鉛筆使用以黏土固定的石墨（碳），而色鉛筆使用以油固定的顏料。因此若以一般鉛筆取代黑色色鉛筆，會使畫面出現質感不同的色彩而不一致。因此黑色請使用黑色色鉛筆。

顏色較深、較暗處很難重疊明亮的顏色是色鉛筆的特性之一，比如說在深紅色的地方重疊白色不會呈現白色，而是使深紅色略帶白色。那麼為什麼需要白色色鉛筆呢？

除了呈現白色，使兩種顏色之間的界線較為自然、以強而有力的筆壓重疊白色呈現光澤等，白色色鉛筆的用途非常廣。

▶寫實重點

一旦上色後，即使重疊白色也無法呈現白色。若要呈現白色，不妨直接將畫紙留白。預定呈現白色的地方自始至終都不能上色，比如說此處介紹的號誌燈的蓋子、梯子、電線等。

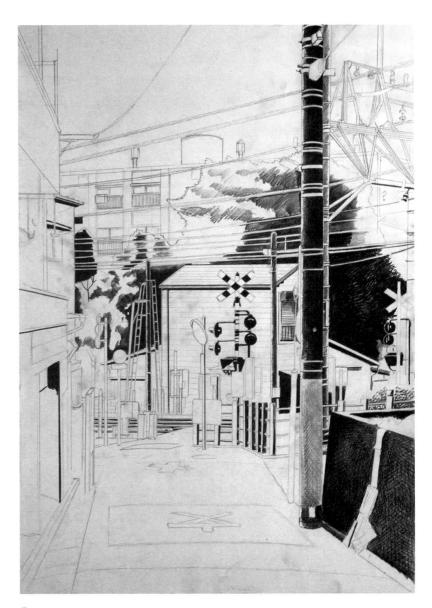

2 樹葉也以黑色做為底色

樹葉多就會顯得陰暗，因此平交道旁的房屋後方的樹葉也要加上陰暗處。左側近景的建築物的邊緣、正面的籬笆以畫線的方式描繪，號誌燈的蓋子則要一面移動色鉛筆一面上色。

持續作畫會產生大量連接筆器（照片右下）都
夾不住的短鉛筆。我很節儉（！）總覺得那樣
很浪費，因此習慣以瞬間接著劑將舊色鉛筆與
相同顏色的新色鉛筆黏起來繼續使用。不過這
只適用於尾端是平的色鉛筆……

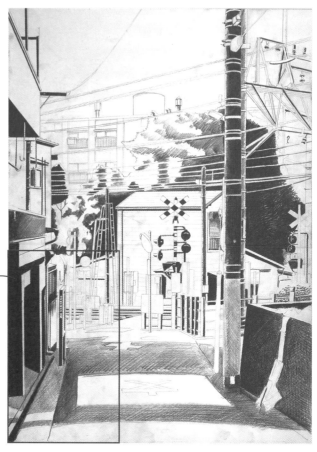

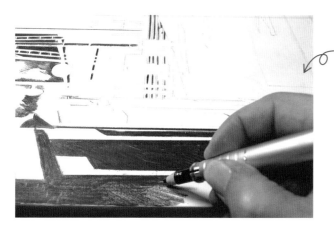

近景的建築物，以尺描繪明顯的直線。

3 控制明暗以營造效果

左側近景的建築物也要加上陰暗處，並處理中央近景道
路上的陰影。不時調整持筆時手的位置，以交叉影線控
制明暗。路面標線、前方道路暫時保留。

色鉛筆使用久了就會變短，可使用接筆器以方便持筆。

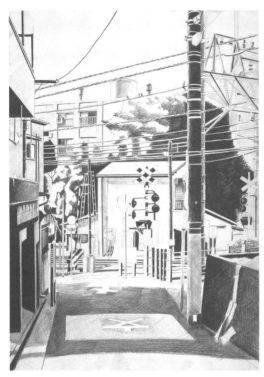

4 想像草稿是一張黑白照片

陽光照射而顯得明亮的地方自始至終都不能上色——留意這一點，以黑色一種顏色描繪如鉛筆畫的草稿。畫紙留白的白色與較暗的黑色，形成明度的對比，呈現強烈的光線。前一頁暫時保留的路面標線、前方道路，以筆壓較弱的交叉影線處理。

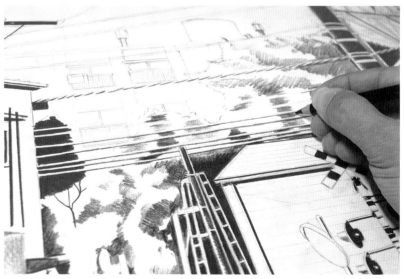

電纜、電線也留白，只將下方被遮蔭的地方塗黑。

以黃色做為綠色的底色

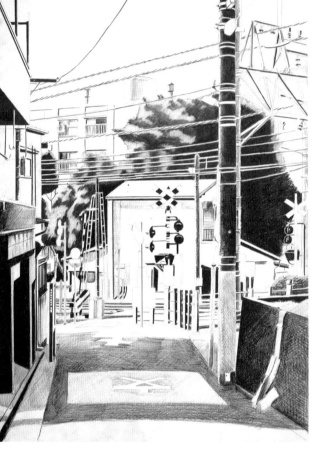

1 開始混色

接著就要脫離黑白，增加其他顏色。
首先是以黃色做為樹葉等綠色的底色。黑色的部分也要重疊黃色。

Canary Yellow
PC916

為呈現樹木的各種綠色，黃色的筆觸要強而有力。
持筆時手靠近前端，筆壓就會變強。

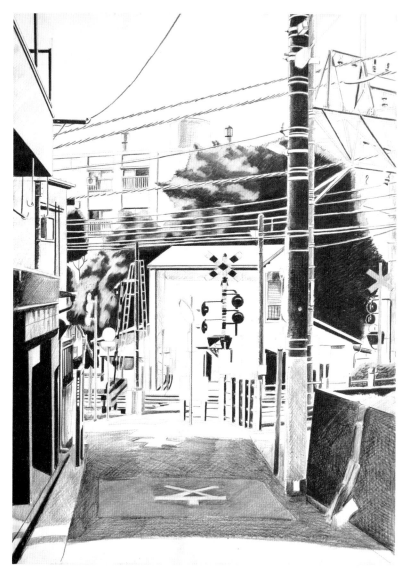

顏色較深、較暗處很難重疊明亮的顏色是色鉛筆的特性之一。混色時也要考慮這樣的特性。比如說在紅色較深處重疊黃色，也很難呈現橘色；相反的，確實先上黃色後再輕輕地重疊紅色，就能呈現橘色。

只要控制筆壓，也能輕輕地先上紅色再重疊筆壓較強的黃色。如此一來，也能呈現橘色。為方便初學者操作，除了一開始的黑色，本書會先上明亮的顏色。

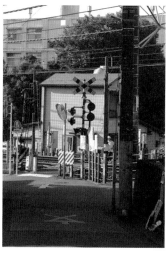

建議作畫時要仔細觀察手邊的照片。

2 細節也要重疊黃色

近景道路的路面標線屬於綠色，因此也要重疊黃色。此處的筆壓要弱。
此外，平交道的號誌、柵欄、近景右側垃圾集中處的看板等黃～橘色的
地方也要先上黃色。

陰暗處的重要性「單一黑色的草稿佔完稿的八成」

寫實畫不可或缺的「物體」必須有「存在感」。為呈現「存在感」的視覺效果，「光線」十分重要。「光線」照射「物體」，經過反射在視網膜上成像，人才會辨別出那是「物體」。此外「光線」照射「物體」時，一定會產生「陰暗處」。

日文中的「陰」與「影」的發音相同但意義不同——「陰」通常是指「遮蔭」（shade）、「影」通常是指「陰影」（shadow）。那麼「遮蔭」、「陰影」應該如何區分？

比如說光線自左側照射放在桌上的蘋果，右側就會顯得陰暗——這是「遮蔭」。此時「陰暗處」是因沒有光線而產生。相對的，蘋果會使右側的桌上變得陰暗——這是「陰影」。此時「陰暗處」是因光線照射而產生。

只要想像出現「光暈」（halation）的照片，就很容易理解。即使少了蘋果的輪廓與色彩，只要有「遮蔭」與「陰影」，人就能辨別出那是蘋果。描繪草稿時先以單一黑色處理陰暗處，就能呈現寫實畫十分重要的「存在感」。此時畫作就完成了八成，接著只要增加「物體」的顏色即可。由此可知，描繪草稿時先以單一黑色處理陰暗處極為重要。

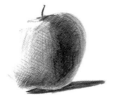

1.只描繪「遮蔭」與「陰影」的蘋果。即使少了輪廓，也能掌握蘋果的形狀。

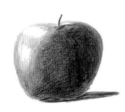

2.接著只要增加蘋果的紅色，就大功告成了。

以米色呈現陽光

陰暗處會因陽光的高度而改變。早晨、傍晚時陽光較低，建築物、電線桿等的「陰影」會變長；中午時陽光較高，「陰影」除了會變短，顏色也較深。請留意「陰影」的方向一定要與光源＝陽光相反。

陽光照射處重疊米色

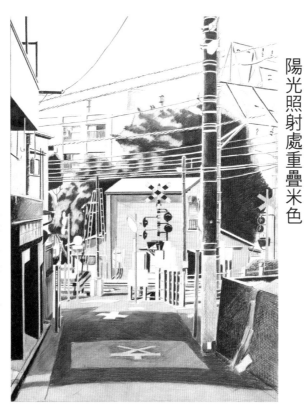

近景道路陽光照射的部分、中央房屋陽光照射的壁面等處，以米色處理。道路以黑色加上陰影的部分，重疊米色可調整質感。

Beige PC997

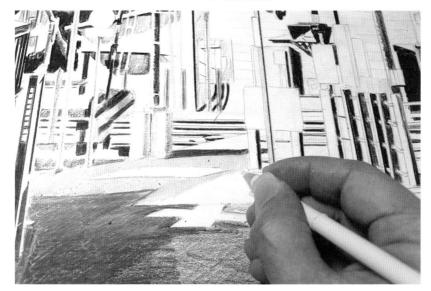

平交道前陽光照射的路面也以米色處理。為確實區分米色與白色，界線要畫得很直。

以茶色營造深度

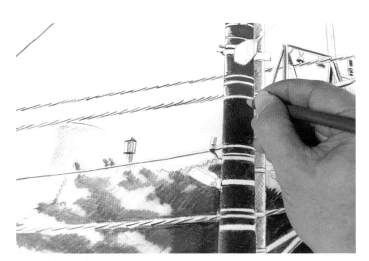

Sienna Brown
PC945

1 塗黑的部分重疊茶色

將塗黑的近景左側的建築物的壁面、近景右側的水泥牆、電線桿、高架電纜等塗黑的部分重疊茶色。這些是沒有光線而產生的「陰暗處」，也就是「遮蔭」，呈現原本的顏色＝淺茶色變暗的狀態。

電線桿也要在塗黑的部分重疊茶色。茶色能使黑色更具深度。

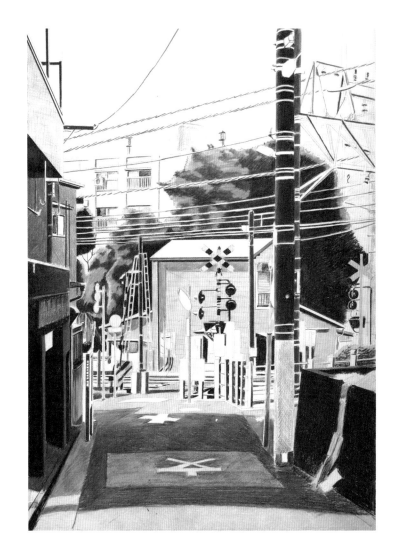

2 樹葉重疊茶色,使其顯得暗沉

中央房屋後方的樹葉全部重疊茶色。樹葉不一定都很鮮
潤,有些樹葉的邊緣會變得乾燥。為呈現這種感覺,在
黃色、黑色處重疊茶色。

留意電線的白色的部分不
能重疊茶色。

為突顯水泥的質感

以灰色突顯質感

遠景公寓的壁面重疊淡淡的灰色。以適中筆壓的交叉影線描繪可使質感一致。

French Grey20%
PC1069

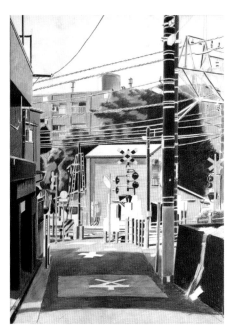

左側建築物壁面上方與電線桿下方也重疊灰色，以各種筆壓調整深淺。鮮少有風景是單一灰色，通常會帶紅色、帶藍色等。此處很適合帶紅色的灰色French Grey。

以較強的筆壓重疊藍色以呈現綠色

True Blue
PC903

樹葉重疊藍色以呈現綠色。已經疊了黑色、黃色與茶色，共三種顏色，可以使綠色的感覺相當複雜。近景道路的路面標線也重疊藍色以呈現綠色。近景右側收集垃圾的網子則以單一藍色處理。

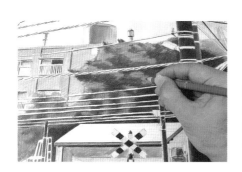

樹葉已經疊了三種顏色，疊色會變得有些困難。持筆時手靠近前端，筆壓就會變強，方便疊色。

重疊橘色

Orange PC918

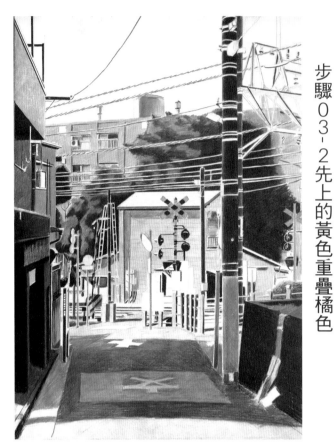

平交道的號誌、柵欄的木棒、反光鏡的木柵、路面標線的「文」字皆確實重疊橘色,以營造質感。

反光鏡、號誌的木棒要保留一些黃色,呈現光線照射的感覺。

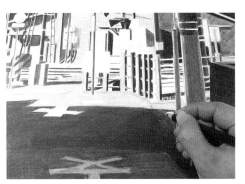

以深茶色強調整體的陰影

以深茶色呈現較深的陰影

Dark Umber
PC947

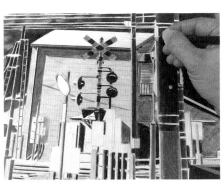

中央房屋上屋簷的陰影也以深茶色強調。由於是深色，筆壓要強。

近景道路上左側建築物的陰影也以深茶色強調。路面標線也要重疊橘色。

描繪天空

Blue Slate
PC1024

1 以橡皮擦整理畫面（上色前）

色鉛筆與鉛筆不同，很難以橡皮擦徹底消除。希望盡可能消除的地方不妨使用電動橡皮擦。不過橡皮擦的前端比色鉛筆粗，消除時要特別留意。

以橡皮擦消除高架電纜的桁架構造的間隙（此處使用電動橡皮擦）。

2 希望筆觸鮮明時筆壓要強

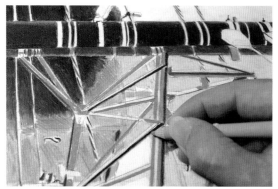

從桁架構造的間隙可以看見鐵架的輪廓。為使筆觸鮮明，以稍強的筆壓上色。

3 握住色鉛筆的尾端，以較弱的筆壓為天空上色

握住色鉛筆的尾端，以較弱筆壓的交叉影線描繪。之後在步驟12使用白色完成天空。

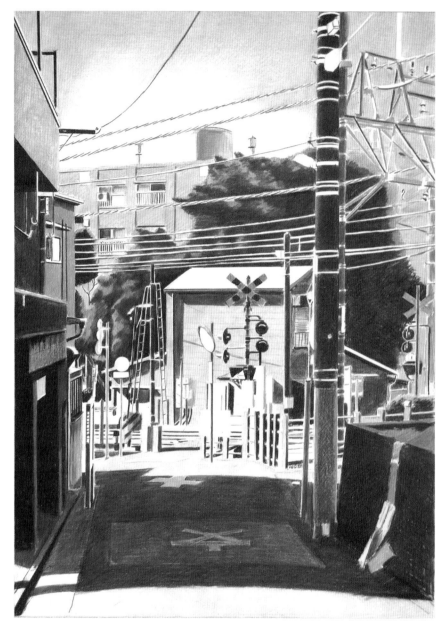

不需在意色斑，專注於線條

色鉛筆很難為大面積平均上色。上色時要盡可能握住色鉛筆的尾端，畫出許多長長的線條。由於天空原本就有雲朵，即使出現色斑也不需在意。

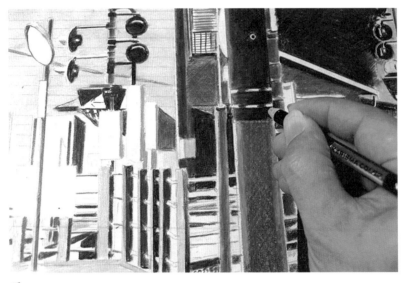

1 以黑色處理細節

綁在近景電線桿的金屬繩以黑色加上遮蔭，而發亮處留白。

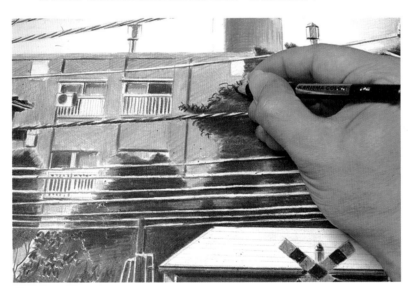

2 描繪樹葉遮蔭的細節

房屋後方的樹葉以黑色一一描繪遮蔭。不需要太神經質，輕鬆描繪即可。刻意使線條突出可以呈現枝葉茂密的感覺。

以黑色處理細節的效果

Black PC935

選擇風景的重點

「為什麼選擇這片風景？」選擇風景時有其重點。我通常是依照下列標準選擇風景。

①構圖是否有趣？（包含畫面上的躍動態與色彩）②是否能想像經過那裡的人的生活？③是否與自己的回憶有所關連？

以本書的畫作為例。選擇「WORK1」的題材時，我煩惱不已。我很猶豫要不要選擇與自己的回憶有所關連，使我感到懷念的夏季白雲（上圖），最後我還是因構圖有趣、色彩豐富而選擇了有平交道的風景。

至於「WORK2」，我想選擇可以喚起生活感的風景。因此我排除了公園等感覺很適合做成明信片的風景，以街道的風景為主。接著我對小鎮的兩張風景照（WORK2與下圖）考慮良久。

最後，我判斷WORK2的風景有矮房、高樓等住宅，可以喚起生活感。此外，WORK2的風景有流動的河水，能使畫面充滿躍動感。因此我選擇WORK2的風景。

夏季白雲令人印象深刻，但此照片的構圖多是直線，有些單調。

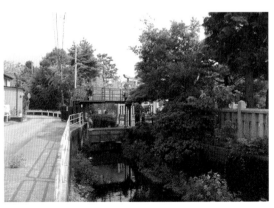

此照片的風景涼爽而充滿綠意，但河水靜止而缺乏躍動感。

以各種顏色處理細節

1 接著完成所有細節

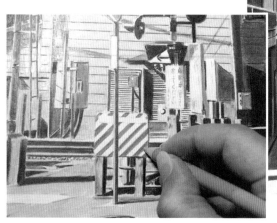

即使在風景中，號誌與標誌也很接近
原色，是畫作的重點。

2 畫面中央的重點以橘色處理

平交道旁有許多提醒標誌。
以橘色、白色描繪，使其與
實際風景一樣顯目。

Orange PC918

Ultramarine
PC902

3 放大照片確認細節

平交道旁「行人優先」的標誌上靛
色、白色部分則留白。

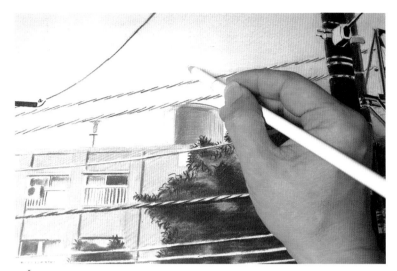

4 天空與白雲的界線以白色處理

天空與白雲的界線以白色處理，會比較自然。白雲不是積雨雲，而是如飛霞般的薄雲。重疊白色時，方向要與藍色的線條相反，不需在意色斑。

White PC938

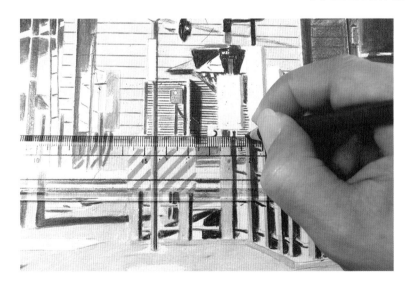

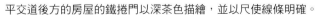

5 以尺使線條明確

平交道後方的房屋的鐵捲門以深茶色描繪，並以尺使線條明確。

Dark Umber
PC947

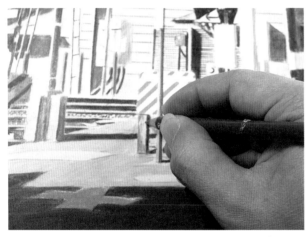

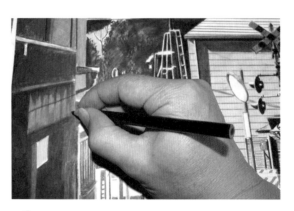

6 汙漬也要描繪

以黑色呈現雨水在近景左側
建築物留下的汙漬。

Black PC935

7 生鏽處直接以赤茶色描繪

鐵路旁籬笆的生鏽處以赤茶色描繪。

Terra Cotta
PC944

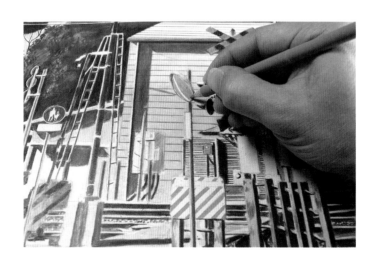

8 反光鏡中的影像要忠實呈現

以灰色呈現反光鏡中的柏油路。白線處留白。描繪時仔細觀察照
片，確認反光鏡中的影像。

French Grey 50%
PC1072

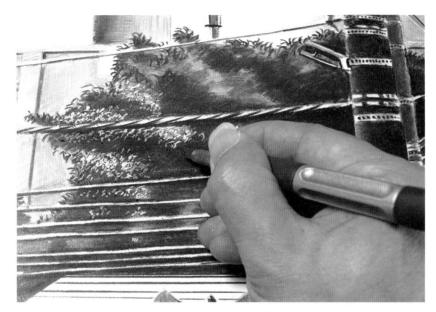

以筆刀呈現集中的光線

以筆刀呈現集中的光線

為使樹葉更細緻，以筆刀刮除塗滿的綠色，呈現集中的光線。刮除時，使用筆刀的前端輕輕地刮除，以免刮傷畫紙。感覺像是要刮除重疊的藍色、茶色與黑色，使底色＝黃色露出來。

▶寫實重點

底色若是沒有充分上色，使用筆刀時會刮傷畫紙。刮傷畫紙，可能會導致畫紙破洞。若預計使用筆刀，底色一定要充分上色。

筆刀有各種刀刃。依照情況選擇不同角度的刀刃，效率更佳。

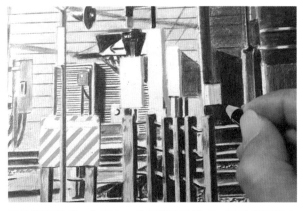

最後觀察整體，為留白、希望對比強烈處、陰影與汙漬上色，調整細節。

窗戶玻璃會映照四周的風景。此處假設映照狀態比實際情況還要鮮明，與天空使用相同的石板藍色。有時稍微誇張的手法能產生畫龍點睛的效果。

確認畫面是否協調，以橡皮擦消除多餘的顏色，使整體更自然。

調整細節使畫作更真實

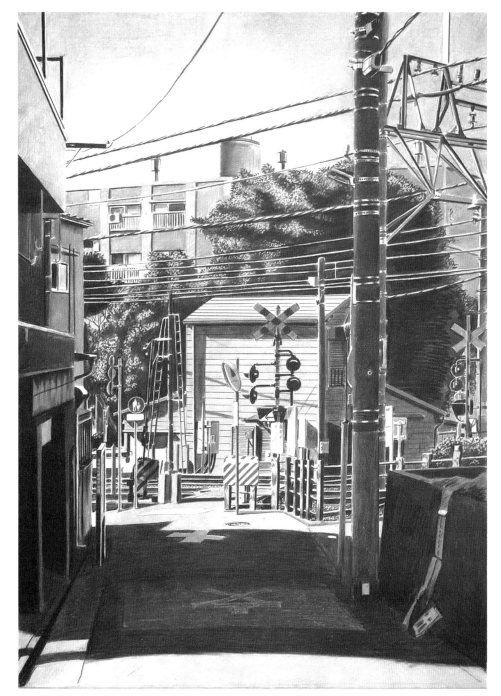

《平交道附近的道路　中野區鷺宮》　594mm×420mm（A2）

邂逅色鉛筆

大學時代，我不是就讀美術大學，只是一般大學的文學院學生（雖然花了五年才畢業）。當時我的主修是「藝術史」，也就是學習世界各國的藝術史。若問我為什麼我選擇主修藝術史？其實我單純是以刪去法決定，不過我因此半強制地欣賞了各種領域的藝術品，包括自己不感興趣的範圍。這些經驗使我大致掌握了藝術的發展，現在才能夠在課堂上為學生解說繪畫。

我還是學生時就很喜愛作畫，以各種繪畫工具默默作畫卻一直沒有以此為業。踏出社會後，我成為平面設計師。

我從事設計工作時，也持續以Mac作畫。當時我的畫作以有些色情的裸女畫為主，但根本不是其他大師的對手。因此我的畫作無人聞問，一而再再而三地被埋沒。為轉換心情，我希望以傳統方式在畫紙上描繪。因此我選擇了即使在電腦旁邊

也能輕鬆作畫，不需要水也不需要油的色鉛筆。

我以色鉛筆與手邊的KENT紙作畫，描繪初學者經常選擇的肖像、我從小就很喜歡的飛機等。不是透過手寫板在虛擬空間作畫，而是使顏料滲進畫紙凹凸的毛孔——這樣的過程使我想起「繪畫」的樂趣，並逐漸以風景為主要題材。

「川崎KI-100　五式戰鬥機」
我開始以色鉛筆作畫後，曾畫過飛機。我從小就很喜歡飛機，畫起飛機來非常開心。小時候熱中的事物十分適合做為一開始的題材。

work 2

描繪有河川的街景

富山市因北陸新幹線開通而變得熱鬧起來。在街上漫步會看見許多流水清澈的河川。
我在湧泉十分有名的地方留意到一間小廟。
河川的流水自右手邊的上游緩慢地流動。對岸有一間小廟、橋的後方有民宅與高樓。
此外，在這個畫面裡還可以看見瓦片屋頂、鋼筋水泥兩種時代完全不同的建築物，而
且小廟前有像是瀑布的流水。我決定將小鎮街景的重點放在如何呈現流水。
此處也將使用A2尺寸的畫紙。

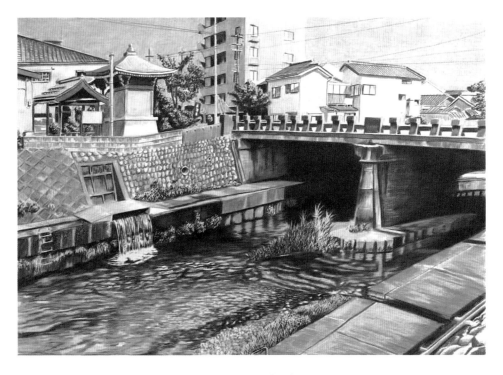

使用KARISMA COLOR十四色組合　594mm×420mm（A2）

在照片上標示格線

1 將河川配置於構圖的對角線

為強調河川的流水，決定畫面的橫向較長。將畫面以縱向、橫向分成三等分，再加上對角線，將橋與對岸配置於上方約三分之一處、將橋柱下方的部分配置於下方約三分之一處。最後，將河川配置於右上至左下的對角線，使畫面呈現躍動感。

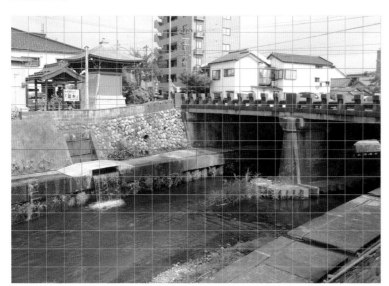

2 格線以正中央的十字線為標準

與「平交道附近的道路」一樣，將照片列印成A3尺寸，在照片上標示間隔20mm的格線。

描繪草稿時留意三分之一的比例

之所以將畫面以縱向、橫向分成三等分，是因為分成兩等分的構圖過於穩定，缺乏訴求情感的元素。比如說地平線以下的部分配置於下方約三分之一處，而天空配置於上方約三分之二處，呈現寬廣的天空，或許能使欣賞者聯想到秋天。相反的，天空配置於上方約三分之一處，而地平線以下的部分配置於下方約三分之一處，呈現一望無際的道路，或許能使欣賞者聯想到旅程。

1 描繪大略的構圖

以2B鉛筆描繪草稿。橋與對岸配置於上方約三分之一處。橋柱位於右方約三分之一處。靠近自己的河邊、對岸的排水口也大略描繪。

2 描繪中央的建築物

對岸的小廟、橋梁後方的民宅與高樓也要確認位置與形狀。

3 描繪細節

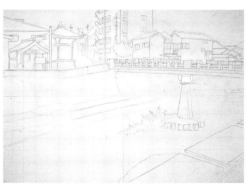

仔細觀察並描繪細節。

富山市的市區有神通川數條支流。就市區的河川而言，神通川算是非常清澈，是市民休憩的好去處。此照片拍攝的是支流之一的鼬川與橋梁，有為人所知的湧泉，許多市民會帶著保特瓶、塑膠桶來盛水。我認為描繪風景畫——尤其是與日常生活連結的風景畫，重點是一面想像人們的生活一面描繪。比如說帶著湧泉回家的人應該會以湧泉煮出好吃的米飯，或以湧泉恰到好處地稀釋美酒吧……

如此一來，畫作就會帶有躍動感、生活感。儘管畫作應避免過度說明的感覺，但作畫時稍微發揮一下想像力也很有趣。

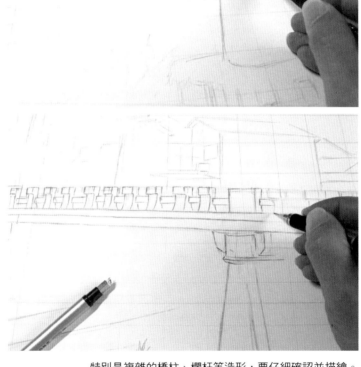

特別是複雜的橋柱、欄杆等造形，要仔細確認並描繪。

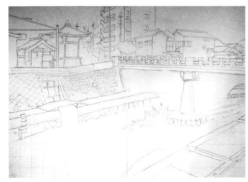

描繪對岸的石牆、水泥塊的凹凸。比起正確性，氛圍更重要。

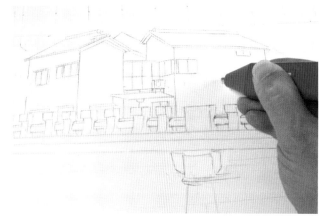

對岸右側的石牆幾乎都是以圓形呈現。

6 上色前一定要清潔畫面

以色鉛筆上色前一定要清潔畫面。以各種橡皮擦消除多餘的線條與汙漬，天空等寬廣的面積使用較大的橡皮擦、細微的部分使用電動橡皮擦或筆型橡皮擦。

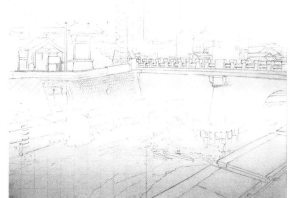

7 完成草稿

此時消除水面以外的格線。保留水面的格線，以便上色。

黑色的種類
──
橋與其四周

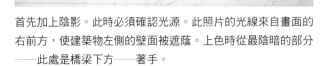

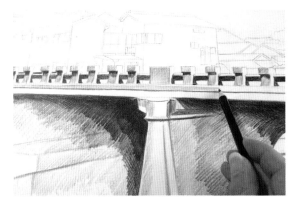

1 光線來自何處？

首先加上陰影。此時必須確認光源。此照片的光線來自畫面的右前方，使建築物左側的壁面被遮蔭。上色時從最陰暗的部分──此處是橋梁下方──著手。

橋梁下方以交叉影線上色。由於是最陰暗的部分，交叉影線的網目要盡可能小一些，以呈現深黑色。

Black
PC935

欄杆的黑色也以深淺營造立體感。

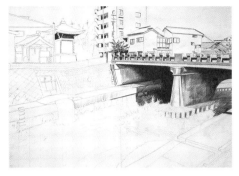

雜草的部分留白。此處因光線照射而顯得
明亮。一旦上色就會失去這種感覺，請特
別留意。

欄杆後方的民宅、高樓與小廟也加上陰影，並
加深橋梁下方的陰影。

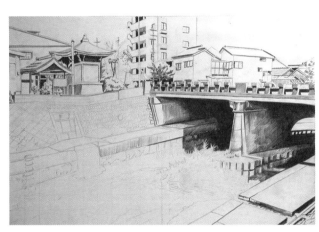

加深建築物的陰影。接著橋柱、橋柱旁的
水面也加上陰影。

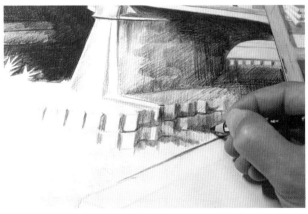

呈現橋柱在水面的倒影。上色時仔細觀察並將倒影的部分留白。

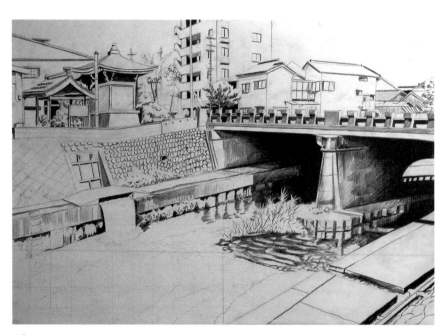

黑色的種類
——岩石與流水

1 黑色是畫面的基礎

對岸的石牆、水泥塊與靠近水面的雜草，同樣以黑色處理遮蔭。這些
作業比較瑣碎，不過能使畫面具立體感。

Black
PC935

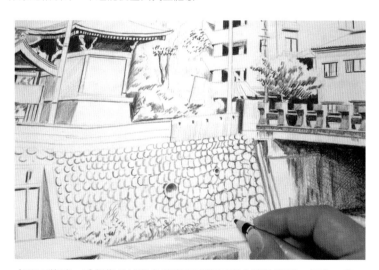

處理石牆時，感覺像是以黑色填滿石頭與石頭之間的縫隙。如此一來，
石頭就會顯得立體許多。呈現手法稍微誇張一點也無妨。

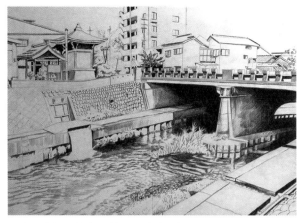

2
黑色是水面波紋的關鍵

為水面上色。留意波紋顯得陰暗的部分、水面整體的深淺。

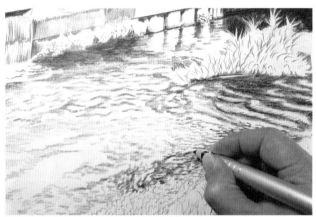

3
運用沒有清除的格線

以格線掌握波紋的位置。握住色鉛筆的前端，以強而有力的筆壓描繪顯得陰暗的部分。

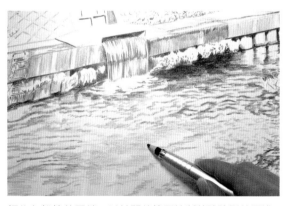

4
以不同的筆壓使畫面變得豐富

握住色鉛筆的尾端，以較弱的筆壓控制整體陰影的深淺。

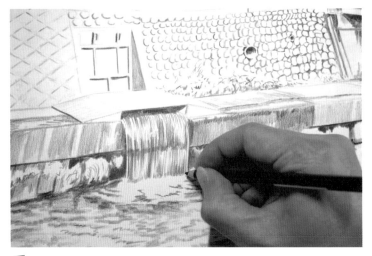

5 以線條呈現水勢

上色時妥善使用色鉛筆的筆尖，以較長的深色線條處理排水的陰影。

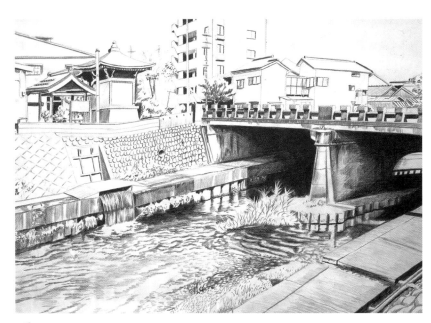

6 完成畫面整體的陰影

排水口下方的水花也要留意遮蔭，以黑色處理。波紋顯得明亮的部分留白。

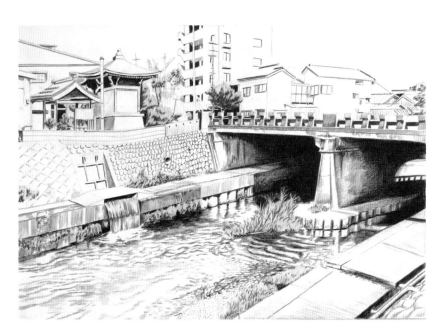

雜草、樹葉的部分厚厚地重疊黃色

接著加入其他顏色。包括水邊的雜草、護岸的雜草與建築物旁的樹木等
植物，先以黃色做為底色。上色時握住色鉛筆的前端，使筆壓變強。

以黃色做為植物的底色

Canary Yellow
PC916

綠色以黃色與藍色的混色處理，加上黑色即可呈現深綠色。深綠色的部分先上黑色，
再重疊明亮的黃色。

從淺色開始上色

色鉛筆的疊色有兩種方式。一種是從明亮的顏色開始，比較適合初學者。優點是可以確認顏色的狀態後，慢慢地疊色。缺點是描繪陰暗處時必須加強筆壓，若顏料、油過重會使顏色失去光澤。另一種是從陰暗的顏色開始，初學者多少有些抗拒。不過優點是可以掌握使明暗強烈對比的立體感，而顏料、油也不會過重。

1 橋柱、橋梁與對岸的水泥塊重疊米色

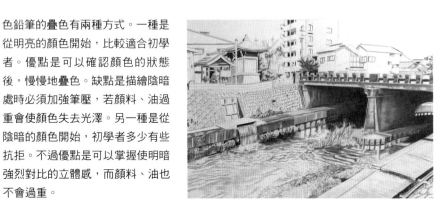

2 處理照射在微小立體面上的光線

欄杆受光線照射的部分也要一一重疊米色，留意形狀以避免超出範圍。

Beige PC997

French Grey20%
PC1069

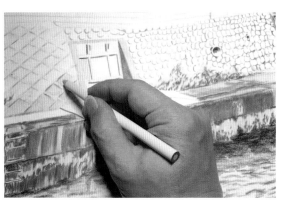

水泥塊也重疊米色，但將網目的部分留白。運筆時稍微放鬆一些也無妨。

work 2 ｜ 描繪有河川的街景

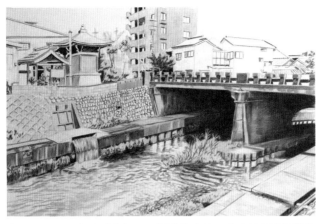

處理以黑色加上陰影的部分。對岸的高樓、小廟的木壁板與鐵門等重疊米色；對岸的石牆與上方的護岸則重疊灰色。

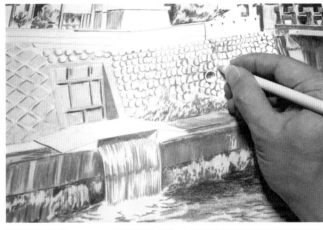

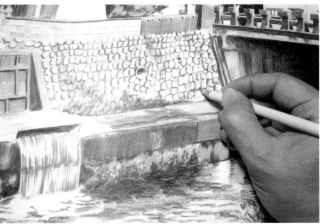

4

石牆的每一塊石頭的感覺都不同

▶寫實重點

風景中的灰色不是淡淡的黑色。淡淡的黑色屬於「無色彩」，但風景中的灰色會帶有茶色或藍色。建議依照情況使用法國灰、冷灰等顏色，取代單純的灰色。

石頭與石頭之間的縫隙重疊米色（上）
之後沿著石頭的弧線，像是以灰色畫圓的感覺為石頭的表面上色（下）

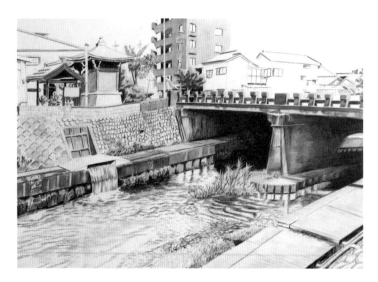

1 呈現古老石牆的穩重感

處理較深的顏色。水泥塊、石牆與鐵門上的汙漬重疊深茶色。除了橋梁上方的民宅,建築物的遮蔭也加上深茶色。

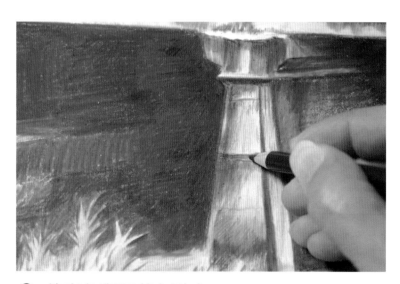

2 使米色與深茶色融合

橋柱因汙漬、水泥的質感而具豐富變化,每一處都以深茶色處理。持筆時畫紙與色鉛筆的角度要大一些,反覆地重疊線條。

以深茶色呈現汙漬

Dark Umber
PC947

Cool Grey50%
PC1063

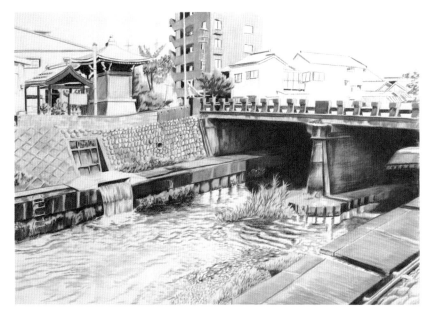

3 使河川一帶的色調感覺更為自然

靠近自己的護岸重疊灰色。以相同的方向重疊線條並控制深淺。

▶寫實重點

儘管水泥、石頭、水沒有生命，但它們的質感一如有機物，會因位置、光線而具豐富變化。留意細微的凹凸形成的陰影，描繪陰暗的部分，以呈現其表情與紋理。

4 使色鉛筆與畫紙垂直以描繪雨水的流向

雨水會在表面留下一條一條的痕跡，因此色鉛筆也要這樣移動。一面運筆一面調整筆壓。運筆時不妨稍微放鬆一些。

重疊藍色
使植物栩栩如生

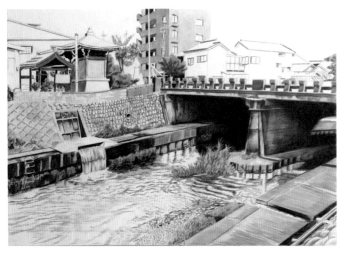

以運筆的方向與速度
使草木生意盎然

樹葉、雜草等先上黃色的部分重疊藍色，以呈現綠色。一開始已經以黑色處理陰影，此時光是重疊藍色即可呈現各種不同的綠色。

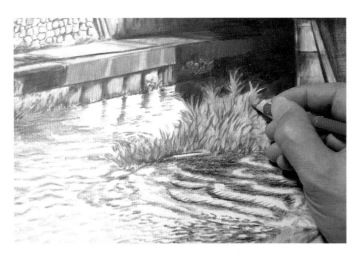

True Blue
PC903

運筆時依照雜草生長的方向＝由下往上，可以呈現雜草直立的感覺。訣竅是放輕鬆並迅速地運筆。

以冷灰色強調陰影

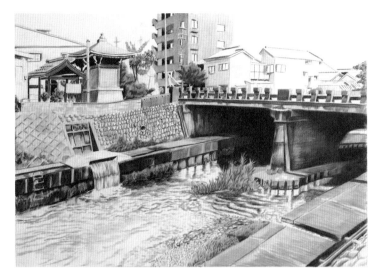

加上陰影即可使建築物具立體感

沒有受光線照射的壁面、屋頂、小廟的基礎與屋頂重疊灰色，以強調陰影。

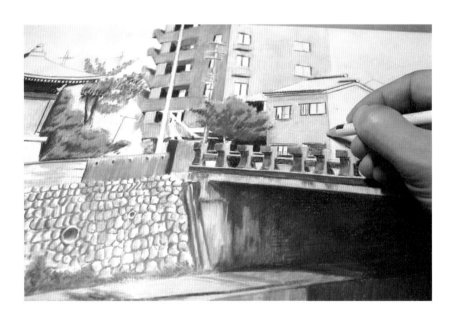

Cool Grey50%
PC1063

明確區分建築物受光線照射、沒有受光線照射的部分，以交叉影線上色。如此一來，就能使建築物的存在感大增。

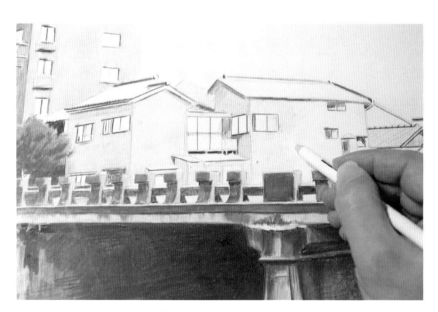

接著確認光源以加上光線

在 STEP 08 重疊灰色的建築物受光線照射的壁面重疊米色。

Cream
PC914

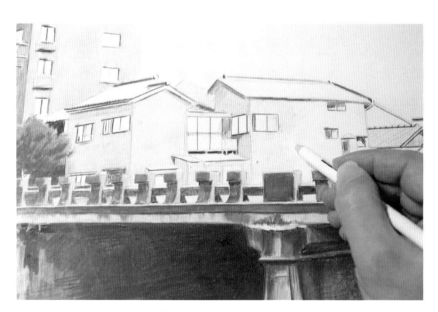

以較弱的筆壓重疊米色。在灰色處重疊米色，即可呈現遮蔭。這麼做不僅能使建築物整體的顏色一致，也能因對比而突顯立體感。

以赤茶色呈現
屋頂與鐵門

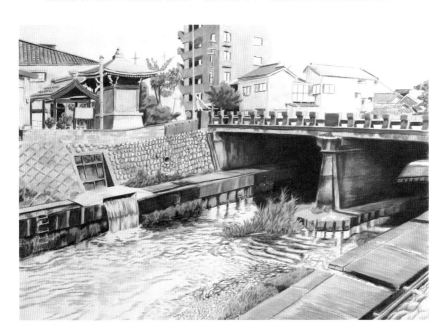

根據不同構造描繪線與面

屋頂沿著瓦片呈現縱線與橫線。發亮處留白、遮蔭的部分則重疊赤茶色。

Terra Cotta
PC944

右側遠景的民宅屋頂、左側中景的民宅屋頂、排水口上方的鐵門重疊赤茶色。

留意水面的感覺

1 ——河川的流水 描繪畫作的主題

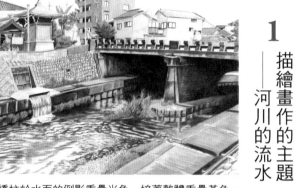

先將橋柱於水面的倒影重疊米色，接著整體重疊黃色。

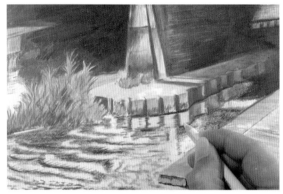

Beige PC997

描繪橋柱於水面的倒影時筆壓稍強，感覺就像填滿陰影（57頁）之間的縫隙。

2 於水面的倒影 以淺色描繪風景

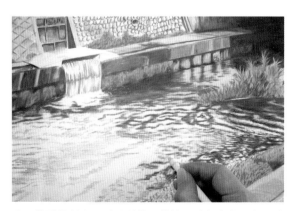

Canary Yellow
PC916

水面整體的黃色以適中的筆壓描繪。請留意將反射光線的部分留白。

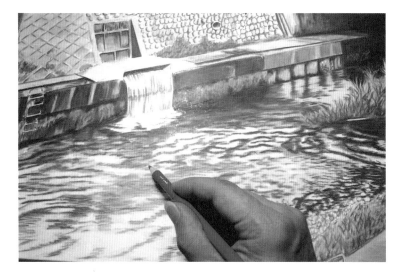

True Blue
PC903

3 與植物一樣重疊藍色以呈現綠色

觀察水面整體，在顏色較深處重疊藍色，筆壓適中。藍色加上黃色，即可呈現綠色。

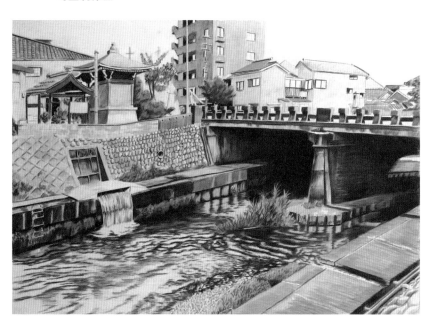

4 確認河川是否沿著對角線流動

水面的綠色除了來自護岸的雜草，也來自水底的藻類等，仔細觀察後再上色。

5 重疊深茶色以突顯反射
光線而呈現白色的部分

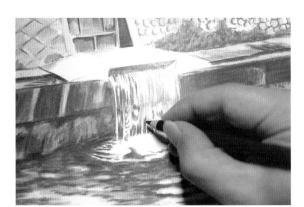

波紋深色的部分除了黃色、藍色再重疊深茶色，形成最深的顏色以強調對比。

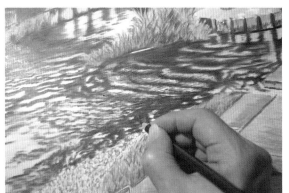

Dark Umber
PC947

▶ 寫實重點
........

一般常以石板藍色呈現流水。那是光線反射的結果，也有人說那是天空於水面的倒影。兩者都不無道理，但街景中的水面的倒影除了天空，也來自許多其他的物體。因此除了藍色，還有許多其他的顏色。此時不使用藍色反而比較自然。

排水口的水的周圍也重疊深茶色，以強調對比。

為突顯反射光線而呈現白色的部分，周圍重疊深茶色。

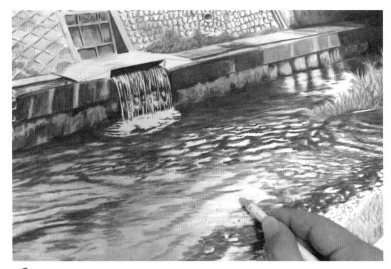

6 呈現水面的粼粼波光

水面留白的部分重疊黃色，與其他部分巧妙融合。光線反射特別強烈的部分則繼續留白。適當地以較弱的筆壓重疊米色。

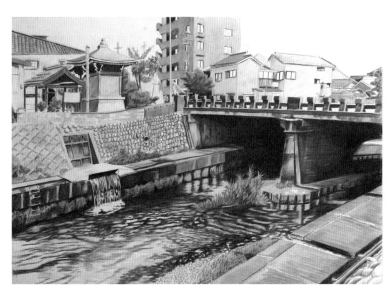

7 水面近乎完成，只要稍微調整細節即可

使用米色、深茶色與混的綠色，使周圍物體於水面的倒影呈現原本的顏色。

以石板藍色呈現天空

「WORK1」也描繪了天空，此處也以交叉影線處理

天空使用石板藍色平均上色。

天空也有許多呈現方式。不同的季節、時間與地點，天空的感覺都不一樣。此照片是日本的夏季天空，因此幾乎沒有變化，以石板藍色處理即可。比如說冬季清澈的天空，可以使用稍深而接近群青色的藍色混色。

傍晚時，接近地平線處會呈現紅色，往上則依橘色、黃色、石板藍色、深藍色的順序變化。一如左頁下方的明信片，如何呈現天空的漸層是關鍵。

無論如何，風景畫中占最大面積的往往是「天空」。若是以強而有力的筆壓隨意運筆，只會產生多餘的色斑。因此描繪天空的訣竅是——以較弱的筆壓輕輕地重疊方向相同的線條。上色過程多少需要一些耐心，甚至會覺得像是在修行，請不時調適心情。

Blue Slate
PC1024

色鉛筆的魅力

提及色鉛筆的魅力，我認為以「輕便」一言以蔽之即可。不使用畫筆、調色盤＝不需費時準備與整理、不使用水與油＝不行，就連高級的色鉛筆也開始缺貨。或許費時乾燥、顏料以木材包覆＝不需要蓋子或盒子……色鉛筆有這些優點，十分受歡迎。我在文化學校的色鉛筆課堂，也因此吸引了許多學生。

儘管學生的性別、年齡各有不同，但因輕便而選擇色鉛筆的人很多。好不容易有自己的時間，但日本的住宅大多無法有作畫的房間。因此色鉛筆的輕便極具魅力。

事實上色鉛筆不僅輕便，還可以創造不輸給油彩、水彩的質感。不過色鉛筆也有限制──色鉛筆的前端是一個「點」，描繪很多「線」才能呈現「面」。或許是因為這樣的特性，作畫隨性、好奇心旺盛的人很快就能熟悉。

此外，最近著色本很受歡迎，而著色本大多使用色鉛筆。因此色鉛筆變得非常流日本人偏好既定的形式，不過不妨以枝為單位購買色鉛筆，缺少的顏色就以混色來呈現。如此一來也別有樂趣。

林亮太　風景畫　明信片組合　2016年版A

以深色處理細節

1 以強烈的對比創造厚重感

Black
PC935

瓦片屋頂、護岸、橋梁下方等處，再次重疊黑色以調整對比，筆壓要強。

2 瓦片屋頂加上清楚的直線以突顯強弱

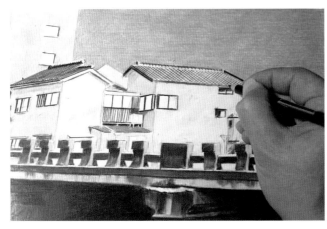

留意瓦片重疊的部分，加上黑色的直線。此外，被瓦片遮蔭處也要上色。

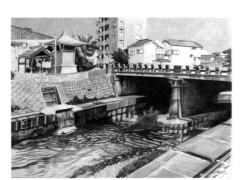

建築物也上色，畫作接近完成。

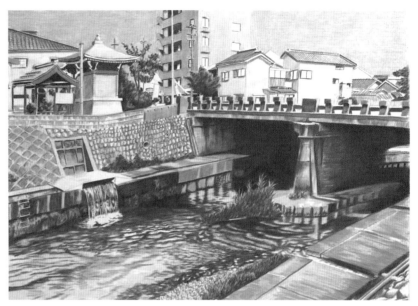

3 以淺茶色為結構營造氛圍

石牆的汙漬、建築物的遮蔭等處重疊淺茶色，調整細節。

Light Umber
PC941

▶ 寫實重點

以色鉛筆作畫，必須描繪很多線才能呈現面。我覺得以縱線、橫線組成的交叉影線，感覺與以縱線、橫線紡織很像。也就是說，作畫像是在紙上紡織。因此我覺得一如傳統的紡織品，色鉛筆也可以呈現纖細而大膽的感覺。

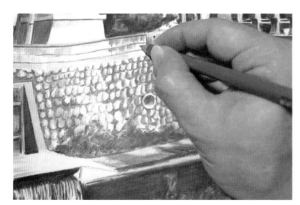
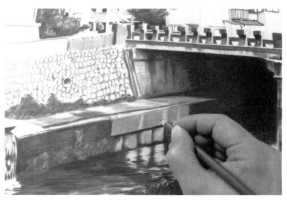

4 一面想像汙漬一面作畫 為何產生

水泥塊、護岸等處有雨水的痕跡，以縱向的線條呈現。

step 13 以深色處理細節




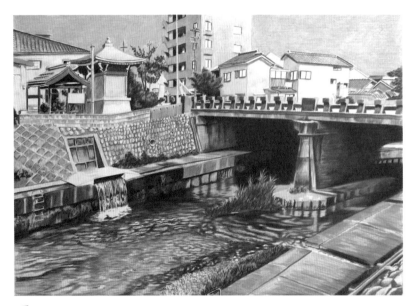

French Grey70%
PC1074

5 水面以深灰色處理

水面先重疊深茶色（72頁）再重疊深灰色能降低明度，創造自然的遮蔭。

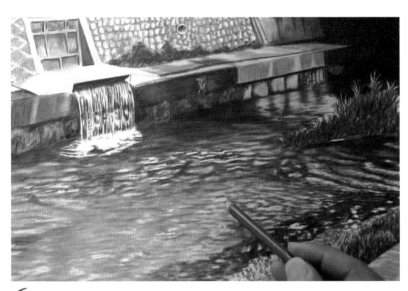

6 水面呈現如縐布的遮蔭

水面如縐布的遮蔭重疊深灰色會更細緻。如此一來就能突顯明亮的部分，使其感覺閃閃發光。

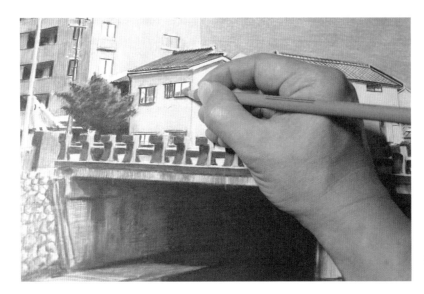

Blue Slate
PC1024

以石板藍色描繪窗戶中的天空

繼續處理細節。天空於窗戶的倒影以石板藍色描繪。

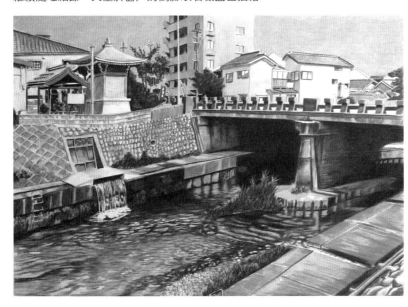

Ultramarine
PC902

Dark Umber
PC947

即使細微也能使人留下深刻印象的旗子
以鮮豔的靛色描繪

小廟右側的旗子以靛色描繪。樹葉、雜草的綠色重疊深茶色，使顏色更深。

以筆刀呈現發光的感覺

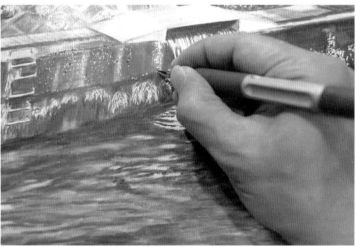

1 以集中的光線呈現植物的生命力

為使樹葉、雜草更細緻，以筆刀刮除塗滿的綠色，呈現集中的光線。

2 留意光線的方向掌握刮除的位置

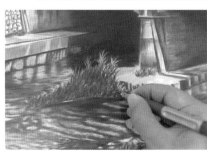

使用筆刀的前端刮除綠色，但不能過度（左圖）。護岸也使用筆刀刮出點狀，以呈現水泥的質感（上圖）。

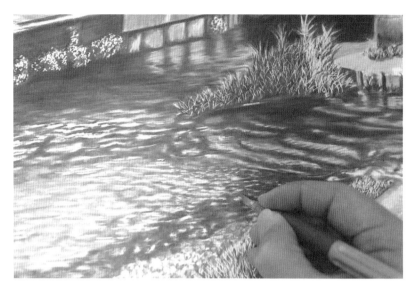

3 水面的漣漪、波紋反射光線す

為呈現水面反射光線的感覺，以筆刀仔細刮除。妥善控制筆刀，輕刮
深茶色而使黃色露出來。

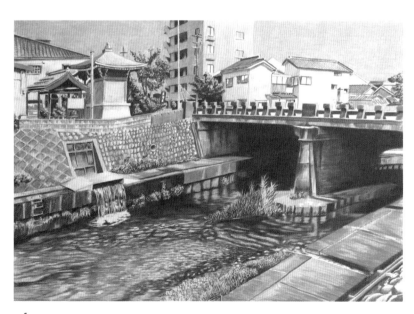

4 流水感覺十分自然

確認整體是否協調。離畫作遠一些，觀察起來比較輕鬆。

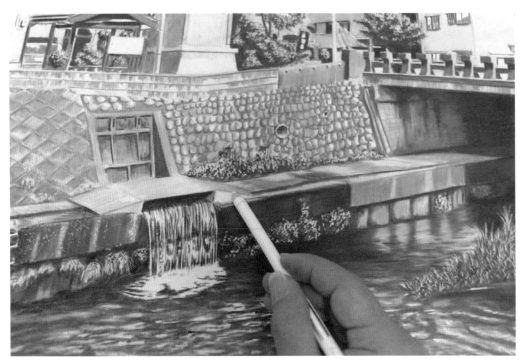

最後以白色調整

重疊白色使顏色之間的界線變得自然

最後觀察整體，重疊白色使顏色之間的界線變得自然。以白色調整石頭、水泥的部分。最後調整細節。

White
PC938

以色鉛筆作畫一定會留下鉛筆的痕跡＝線，無法避免。然而若想平均上色而不產生色斑，就會十分介意。此時使用白色、淺灰色等明度較高的顏色，在留下痕跡的位置輕輕畫過，可以大幅改善。天空經常使用這種方式修飾。

此外重疊數種顏色的部分，顏料可能會顯得暗沉甚至分離。這是因為顏料裡有油，油會隨著時間而浮出表面。

為避免這種現象，我會以面紙輕壓完成的畫作，仔細吸油。如此一來，畫面會帶有光澤，呈現如油畫般的效果。以面紙輕壓時別太用力，否則顏料會剝落。

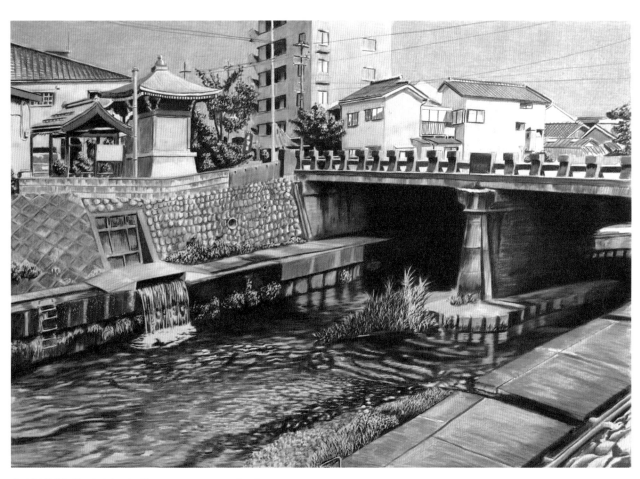

《河川流過的街道　富山市石倉町》　594mm×420mm（A2）

作品運用方式

各位完成畫作後都如何處理？就這樣保留在素描本並深藏於抽屜裡嗎？我覺得這對畫作來說，是非常悲慘的遭遇。

無論技巧如何，任何畫作只要完成後經過作者署名，就算是誕生在這世上了。此時必須讓其他人看見，才稱得上擁有生命。因此完成畫作後，請一定要展示出來。

為此，請特別為畫作準備衣裝──也就是裱框。

其實百圓商店就有販售畫框，不過專業的美術社、裱框店的款式更齊全。為了保護色鉛筆畫，避免畫作的畫面與畫框的透

色鉛筆畫框與卡紙（上）、油彩畫框（下）

2015　林亮太　色鉛筆畫月曆

明板相黏，畫作四周要夾一張厚約 2mm 的卡紙。卡紙也有各種材質與顏色，請依照畫作選擇。

色鉛筆畫主要使用紙類框。如果以畫板作畫，也可以使用油畫框。

以畫板作畫看起來就像以畫布作畫，光是以膠帶裝飾邊緣，感覺就很正式。

此外像是拍攝作品以電子檔的形式儲存，再以電腦列印成明信片，也是很好的紀念。委託印刷業者印刷的品質更好。

○ 製作畫板的訣竅

畫紙有各種尺寸，A3～F6（409mm×318mm）應該都能攤開在桌上作畫。若超過上述尺寸且只使用畫紙，畫紙可能會捲、會皺，很難作業。此時會使用以厚紙製作的紙板，或將畫紙固定在畫板上，畫紙就不會捲、不會皺。使用畫架也是一種方式。

② 將各邊比畫作長30mm的畫紙置於畫板上，以毛刷等使畫紙充分吸水。翻面後緊貼於畫板上。

① 依照畫作的尺寸，準備木單板製作的畫板。色鉛筆的畫作適合搭配表面平滑的木合板。各種尺寸皆有。

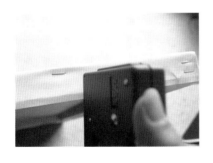

③ 以釘槍（以針固定的木工工具）將畫紙固定於畫板一角的側邊。拉緊畫紙後固定同一邊的另一角。接著固定對稱邊。

④ 另兩邊也以釘槍固定。每一邊皆釘四～五針。拉緊畫紙時不能太用力，否則畫紙會破掉。固定後使畫紙自然乾燥就不會皺。如此一來就完成了。

色鉛筆的可能性

色鉛筆誕生於何時呢？據說目前製作一般鉛筆的方式，最早出現於十八世紀末期；而根據各種文獻，目前製作色鉛筆的方式，最早出現於十九世紀中期。

羅特列克（Henri de Toulouse-Lautrec）於十九世紀末期以色鉛筆描繪的素描流傳至今，而當時色鉛筆多用於素描、速寫，而非完稿。

也就是說，色鉛筆這項繪畫工具的歷史還很短。一直到二十世紀，色鉛筆才正式成為一般的繪畫工具，並於市面販售吧。繪畫工具從這個時候開始迅速進化。一如油彩管的出現使印象派迅速發展般，繪畫工具的進化能使繪畫豐富、多元。如油彩一般的水彩＝壓克力顏料、噴罐、噴槍、水性筆等，藝術家可以隨心所欲地使用各種繪畫工具，創作多彩多姿的作品。此外，傳統的油彩、水彩、日本畫顏料也因各美術或藝術大學有明確的體系、課程規劃，而使用於教育中，對傳統繪畫的進化也有所貢獻。

在此之中，色鉛筆在經濟面、使用面都

具高度優勢，是兒童繪畫的入門工具。不過當兒童開始學習以水彩上色，使用色鉛筆的情況就會逐漸減少。而且美術或藝術大學沒有色鉛筆專攻，各種公開展也不會徵選色鉛筆畫。因此在日本，別說立志成為專業畫家的學生，就連閒暇時熱中於作畫的業餘人士，都很少以色鉛筆創作。

不過其他國家使用色鉛筆的專業畫家卻很多。尤其是插畫家必須嚴格遵守業主的「交稿期限」，因此使用色鉛筆的頻率比較高。畢竟色鉛筆輕巧，又不需費時乾燥、準備。

因為輕巧，色鉛筆過去在日本往往被視為難登大雅之堂的繪畫工具，但近年來色鉛筆的筆芯越來越豐富，能夠發揮的領域迅速擴大。筆芯稍軟的色鉛筆可以藉由混色，呈現如油彩般的質感。此外，色鉛筆在較粗的畫紙上描繪的線條，十分適合營造童話故事的氛圍。

不過「描繪很多『線』才能呈現『面』」仍

是色鉛筆的宿命，因此不適用於大型畫作。

的確，一想到要在超過 1167mm×803mm 的畫紙上為天空平均上色……就會覺得那需要大量的耐心與定力而忍不住敬而遠之。

相反的，色鉛筆是最適合處理細節的繪畫工具。為大面積平均上色再怎麼難，只要握住色鉛筆的尾端，以較弱的筆壓描繪交叉影線即可完成（途中可能需要休息就

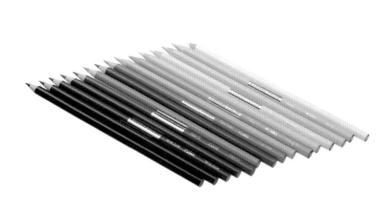

是了）至少不會像雕刻那麼耗費體力。

只要了解色鉛筆的優缺點，以自己的步調創作，色鉛筆絕不會比其他繪畫工具遜色。目前使用色鉛筆創作的人還不多，表示色鉛筆潛藏著無限的可能性——各位不覺得現在正是使用色鉛筆創作的絕佳好時機嗎？

不一定要與照片一模一樣

描繪風景畫，最好的情況自然是在現場素描。不過我也曾提及，使用照片也很有效率。不過我不建議拍攝並列印照片後，將照片完整地「模寫」在紙上。

使用照片最大的優點是，當下就可以直接構圖。事實上肉眼看見的印象，經常與電腦列印的成品有所出入。比如說顏色。

明明肉眼看見的印象是溫暖的天氣與氛圍，但電腦列印的成品卻顯得氣溫偏低。這是因為電腦列印時會以寒色系為基調。

此時若直接複製，畫作就會與印象不同。

使用自己感受到的顏色，而不是直接複製——這才是稱得上是在「作畫」。即使是遠近畫法，只要使用變焦鏡頭，比例就會顯得極端。此時，根據自己的印象作畫也很重要。

拍攝時以各種鏡頭或濾鏡並以電腦加工，使照片與自己的印象相符，也是一種

方式。不過我認為那屬於「攝影」的範疇，直接複製的畫作就只是「模寫」。

照片必須以機器拍攝，但畫作不同。畫作最大的魅力在於可以依照自己的感覺與感性來變化。

包括「這些花若能偏左側一些『更好』」、「電線桿感覺很礙眼」、「這座山應該感覺更雄偉」……這些想法，都可以透過作畫實現。

本書為了解說而以格線掌握照片的位置關係，但偶爾應該要自由自在地作畫而不標示格線。

林亮太筆下令人熟悉的風景
作品與其欣賞重點

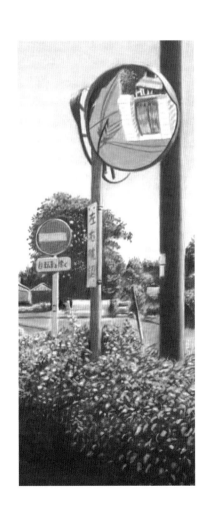

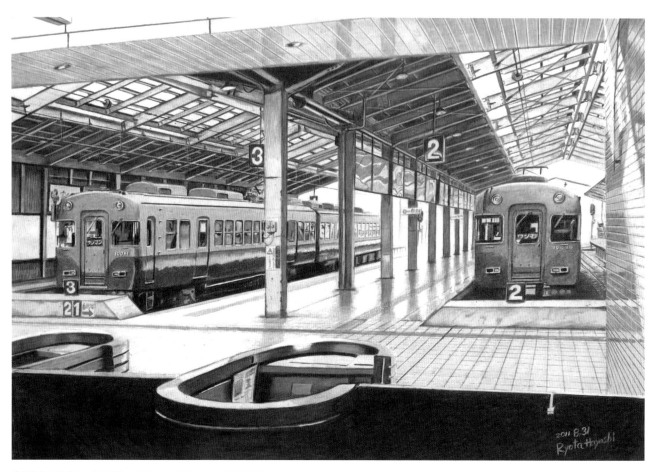

《富山車站的上午 富山市》 420mm×297mm 2011年8月

郷村地區私鐵的車站。
過了平日的尖鋒時間，感覺十分悠閒。
作者深受站內光線吸引。

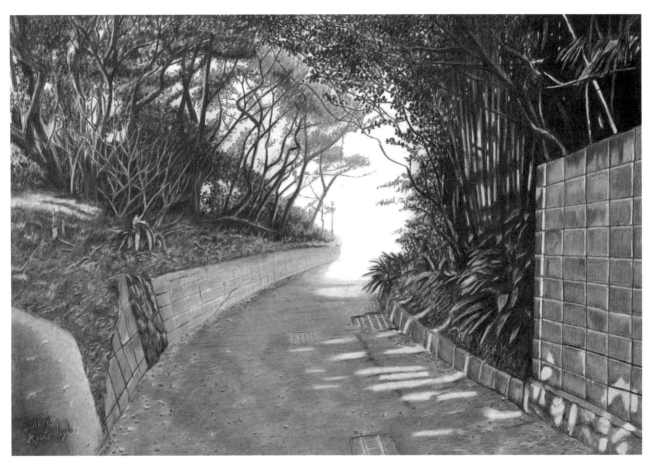

《海之聲 千葉縣岩井海岸》 420mm×297mm 2011年11月

盛夏過後的十月。
波浪的聲音、海潮的香氣。
感覺在光的另一端，可以聽見
大海的聲音。

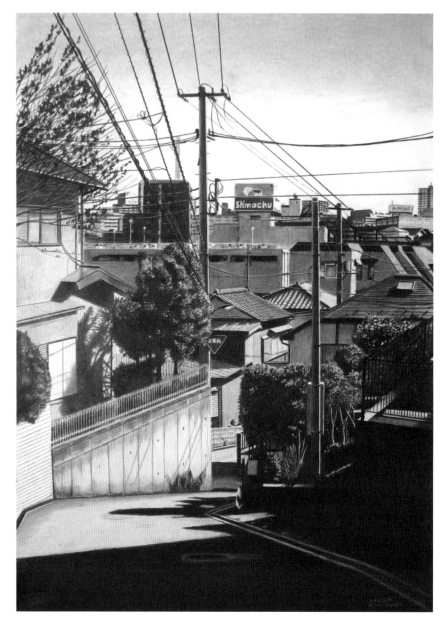

《遠望光之丘　和光市南》　728mm×515mm　2013年3月

位於遙遠鄰縣而顯得模糊的高樓。天空與電線桿、光線與陰影。形成對比的構圖感覺很舒服。

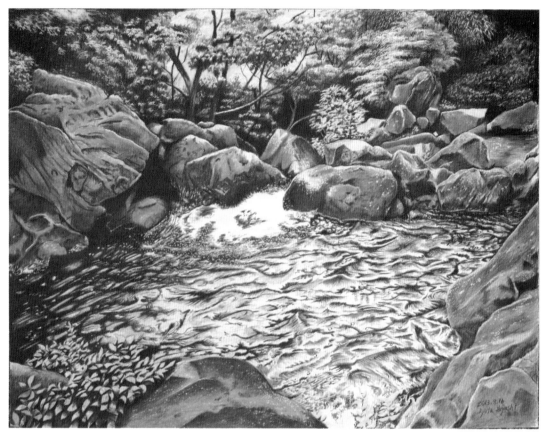

《流水》 420mm×297mm 2013年8月

公園的池塘以方形取景，彷彿可
以聽見鳥叫聲與水流聲。

水面僅以光線、陰影構成。
陰影緊鄰著發亮處。

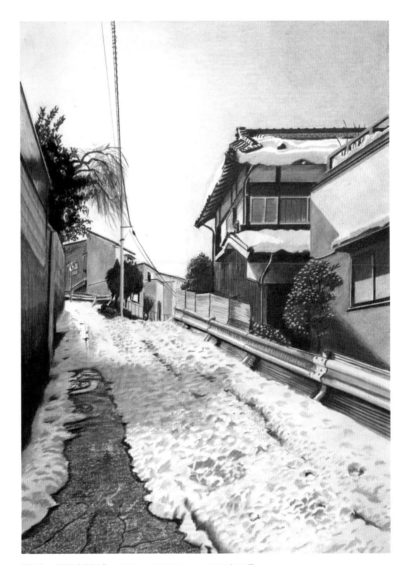

《冬光　新座市新座》 420mm×297mm　2014年7月

白雪的陰影以灰色呈現,使白
色更醒目。

關東的大雪構成異於日常的風景。
白雪的陰影感覺很有趣。

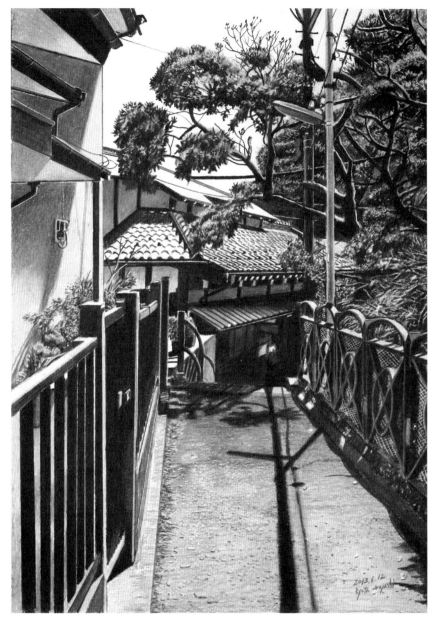

《通往大海的小路　藤澤市江之島》　420mm×297mm　2013年6月

在海浪聲中，因初夏陽光照射而閃閃發亮的瓦片屋頂。

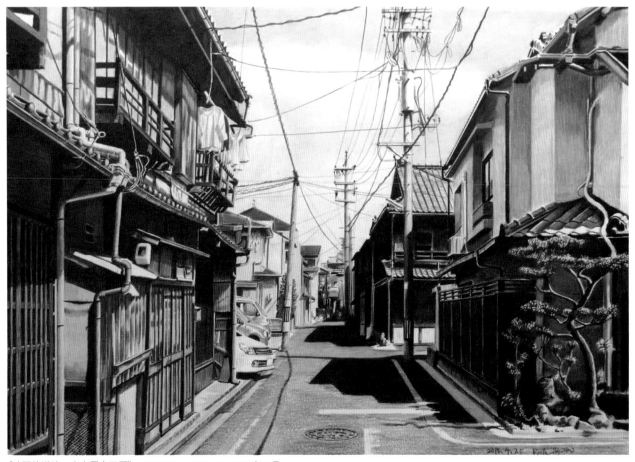

《時間的道路　名古屋市西區》　594mm×420mm　2016年4月

歷史悠久的住宅區的尋常風景，新舊交錯的感覺很舒服。

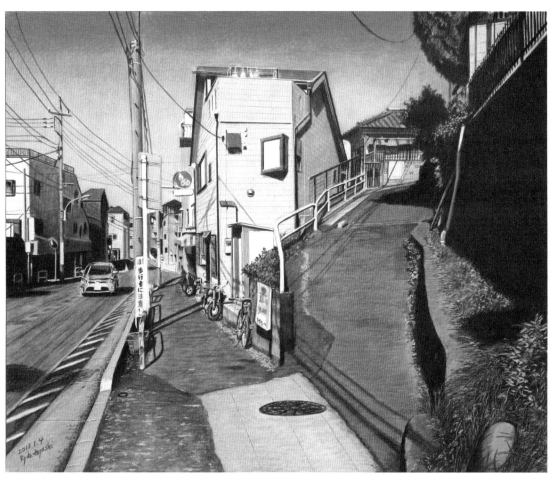

《向南的三岔路　板橋區成增》 455mm×380mm（F8）　2013年1月

下坡處突然出現的上坡，顏色十分鮮明。

後記

本書以兩件作品解說了我的作畫方式，各位覺得如何？

畢竟沒有以動畫呈現每一個步驟，或許要掌握一連串的動作有些困難。不過我已經盡可能放大重點、仔細解說。有些動作「希望各位特別留意」，但即使拍攝成動畫也很容易看漏，因此我還擺出相當不符合人體工學的姿勢（！）以右手作畫，同時以左手拿著單眼相機拍攝。因此照片的品質可能稍嫌差了些，不過應該感覺很像在現場直播。

一如本書介紹的作品，我選擇的題材都很貼近日常生活。事實上，有些事物正因為貼近日常生活才更應該描繪。包括每天都會經過的通勤路線、平常不太會經過但就在家附近的巷弄、商店街旁從來沒有走過的小路、搭電車時會看見的人煙稀少的公園等，值得描繪的風景何其多。再熟悉

也不過的風景，只要稍微留意並觀察，就會產生新鮮感。

各位已經找到想要描繪的風景了嗎？其實不需要刻意計畫：「我要去找風景」而帶著一套繪畫工具出門。只要隨意漫步，並隨身攜帶智慧型手機就好。即使是為了辦事而順道走走也無妨。偶遇意外的風景時，智慧型手機就能派上用場。

看見讓你「驚豔」的風景時，請盡可能以各種角度拍攝，以便事後確認。

一如我在〈前言〉所說，我認為作畫應該要輕鬆愉快。與其以正確而毫無誤差的素描、遠近畫法作畫，不如以自己的感性與印象，大膽而自由自在地作畫，更能發揮獨特的個性。如果因為過於堅持技法，導致風景看起來很無聊，可就本末倒置了。重點是看見風景會覺得「好美」、「好懷念」、「好放鬆」的感性。為此，平常就

要培養自己的感性。不需要特地重新學習美術史、走遍大大小小的美術館（如果有時間，推薦大家參觀美術館，可以學到許多事物）。請從日常生活的風景中尋找使你感興趣的事物。無論是貼著廣告的電線桿、因淋雨而沾有汙漬的磚牆、沒有妥善照顧的植物籬笆、遠處的澡堂煙囪等，都很好。或許那可以與你的兒時記憶有所連結，那麼你自然會產生「不知道為什麼，覺得好懷念」的心情。請珍視這樣的心情，那將成為你作畫時的題材。

找到作畫的題材後，請仔細觀察、拍攝照片，就可以開始作畫了。作畫時，請以自己的印象為主，自由自在地舞動色鉛筆。請不要在意失敗。與其一開始就畫得好，畫得多更是重要。如此一來，不僅能增進運用色鉛筆的技法，還可以培養觀察風景的眼光。

最後，如果本書對各位的作品多少有些助益，將是我的榮幸。本書只能介紹我作畫時的技法，敬請參考。我們後會有期。

二〇一六年十月

林亮太

Hello Design 叢書 HDI0023

色鉛筆リアル画 超入門

色鉛筆寫實畫
超入門

作者：林亮太
翻譯：賴庭筠
主編：Chienwei Wang
美術設計：李佳隆
執行企劃：Pei-Ling Guo
版權：莊仲豪

發行人：趙政岷
出版者：時報文化出版企業股份有限公司
一〇八〇三台北市和平西路三段二〇四號三樓
發行專線：(〇二)二三〇六六八四二
讀者服務專線：〇八〇〇-二三一-七〇五・〇二-二三〇四-七一〇三
讀者服務傳真：(〇二)二三〇四-六八五八
郵撥：一九三四四七二四時報文化出版公司
信箱：台北郵政七九~九九信箱
時報悅讀網：http://www.readingtimes.com.tw
法律顧問：理律法律事務所 陳長文律師、李念祖律師
印刷：和楹印刷股份有限公司
初版一刷：二〇一八年八月三十一日
定價：新台幣三八〇元
ISBN 978-957-13-7455-0 Printed in Taiwan

版權所有 翻印必究（缺頁或破損的書，請寄回更換）

時報文化出版公司成立於一九七五年，
並於一九九九年股票上櫃公開發行，
於二〇〇八年脫離中時集團非屬旺中，
以「尊重智慧與創意的文化事業」為信念。

色鉛筆寫實畫超入門：林亮太著．
——初版．——臺北市：時報文化，2017.08
100 面；22×22 公分．——（Hello Design 叢書；HDI0023 ）
譯自：色鉛筆リアル画 超入門

ISBN 978-957-13-7455-0（平裝）
1. 鉛筆畫 2. 繪畫技法
948.2 107009753